建築師的
透視圖上色
STEP

山本洋一 編著

瑞昇文化

前言

　　本書的目的，是希望可以讓建築師、造型設計師、工務店、CAD操作員、建商的營業員等，已經置身於相關行業的人們，利用加班或假日上班的時間，簡單的完成室內裝潢的速寫透視圖，或是活用在其他副業上面。

　　透視圖的目的，可以分成兩大類。第一是當作預定的完成圖，也就是拿給委託人看的簡報用透視圖。另一種用途，是建築師、造型設計師在設計、決定造型的過程之中，以立體性的方式模擬腦中的構想，是用來尋找方向性的透視圖。

　　速寫的透視圖，很適合用在這兩種用途上面。透視圖有各式各樣的形態跟表現手法，為了達成上述的目的，本書會介紹以2個階段來完成的手法。也就是在單線圖施加簡單的色彩，於短時間內以淡彩風格所完成的透視圖。如果想要簡單的完成，可以在本書介紹的「Step2」的部分停筆。「Step2」之後持續加筆來描述質感的「Step3」，是正式完成的速寫透視圖。如果要用在簡報上面，「Step3」會比較理想。

　　以上為本書的概要跟使用方法。

　　另一點，本書所使用的部分題材，來自於專業典籍的『3小時透視圖技巧』、『透視圖教室※』。透視圖的表現手法，與『透視圖教室』的內容互相銜接，讀者要是對單線圖本身還不熟悉，可以從這些書籍之中學習單線圖與黑白透視圖的描繪方法。

山本洋一

※註：中文版黑白透視圖學習系列，提供讀者參考如下：
　　新手學畫立體圖的第一本書　　　　　　　（瑞昇）
　　一級建築師教你　透視圖素描技法　　　　（瑞昇）
　　透視圖技法：基礎9堂課＋動筆練習49　（三悅）

目　　次

序章 速寫透視圖的基礎知識

本章，在實際練習透視圖之前，先讓我們來說明製作透視圖所需要的工具跟它們的用法。在此介紹筆者長年使用的各種工具，以及它們基本的使用方式，希望大家在練習、選擇工具的時候可以有所幫助。

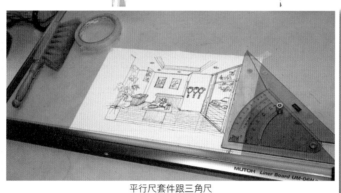

平行尺套件跟三角尺

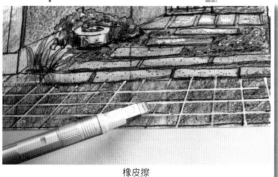

橡皮擦

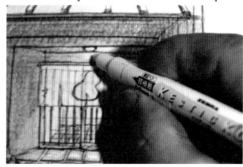

白色修正液

1.透視圖方便使用的工具與用法

垂直跟水平線條所構成的室內透視圖，有別於風景畫，可以在製圖工具的協助之下，讓作業變得相當輕鬆。另外，為了表現陰影，彩色鉛筆之外還需要橡皮擦跟白色修正液。以下是筆者實際使用之後挑選出來的各種方便的工具，提供給各位當作參考。

平行尺套件跟三角尺

照片內是平行尺跟製圖板為一組的平行尺套件。用這項工具來繪製水平的線條。但光是這樣無法畫出垂直線，因此另外還需要三角尺。照片內的三角尺是稱為活動三角尺（斜度尺）的款式，可以自由調整斜度。附帶調整用的手把，使用起來非常的方便，缺點是比一般的三角尺要來得昂貴。尺寸有大中小3種，適合用來繪製透視圖的，是中等的尺寸。

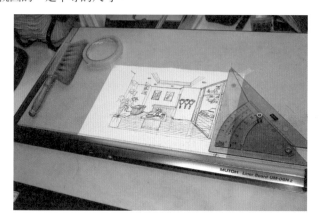

透視圖用紙

本書會使用普遍的白色影印紙。A4、B4、A3等尺寸都無所謂。雖然也有PMPAD這種專業用紙，但是對於以彩色鉛筆為主體的透視圖來說，普通的影印紙似乎比較好用。水彩或粉彩專用的紙張質感較粗，一樣不適合給彩色鉛筆的透視圖使用。

遮蔽膠帶跟毛刷

把紙張貼到製圖板上面的時候，要是有暫時固定用的膠帶會很方便。ScotchDraftingTape這款商品擁有優良的品質。類似的產品不在少數，但Scotch這家品牌仍舊是從中脫穎而出。尺寸分大小兩種，請選擇最小的款式。上方照片是較大的尺寸。

毛刷用來清除橡皮擦屑，

以上的工具，可從大型文具店或網路商店購買。此處所介紹的這些工具，基本上屬於設計與製圖的文具，而不是繪製透視圖的美術用品。到網路上搜尋的時候，用文具、製圖用品來當作關鍵字會比較好找。

橡皮擦

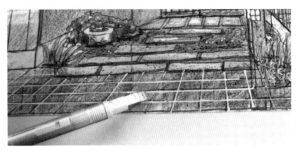

蜻蜓鉛筆MONO zero的鉛筆用橡皮擦，使用起來非常的方便。本書內容基本上都是使用這款鉛筆用的橡皮擦，如果提到橡皮擦，就是指這個款式。橡皮擦的形狀分成長方形跟圓形的截面，長方形的款式會比較好用（參閱照片）。

如果想要像照片這樣展現出明亮的感覺，可以用橡皮擦稍微擦掉，讓紙張的白色浮現出來。就跟水彩畫用紙張的白來創造明亮感是一樣的道理。

白色修正液

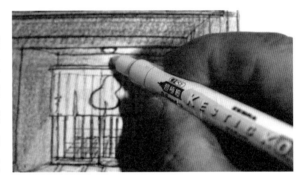

分成用刷毛將液體塗上的類型，跟構造有如膠帶一般的款式，本書選擇粗細比較細的筆型修正液，這樣可以塗出線條，而不是以面狀來覆蓋。嘗試幾種不同的款式之後，筆者選擇照片內的KESTICK 0.5，比較容易表現出細的線條。本書之中，會統一用白色修正液來稱呼這款商品。如果要畫出比這更細的白線，可以使用下方三菱鉛筆所生產的uni-ball，這在本書之中會以白色原子筆來稱呼。這款商品其實不是修正液，而是給廣告顏料畫白色細線的彩色原子筆。據我所知，這是最適合用來表現白色細線的產品。

白色瓷磚等，想要比橡皮擦擦亮還要更白的部位，可以用修正液來創造亮點。本書的透視圖，會在反射光線、發亮的位置使用白色修正液。

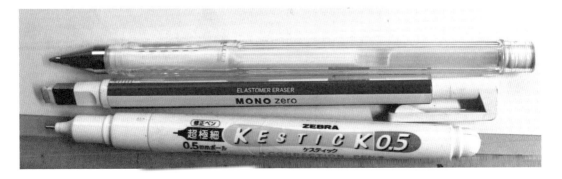

2. 如何選擇彩色鉛筆

大型的美術用品社有販賣外國品牌，以及日本國內製造的各式各樣的彩色鉛筆，選擇的時候總是讓人眼花撩亂。彩色鉛筆單支購買相當便宜，但如果是整套的話，價位會攀升到1萬～2萬日幣左右，要謹慎的挑選以免後悔。在此對知名品牌跟顏色的數量稍作說明。

EagleColor、Prismacolor、KarismaColor

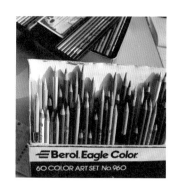

這三種品牌雖然名稱各不相同，卻都是同一家廠商製造，裡面的彩色鉛筆其實一樣。最早被稱為EagleColor，再來改名為Prismacolor，現在則被稱為KarismaColor。照片下方，是筆者以前在美國購買的BEROL公司時代的60色EagleColor彩色鉛筆。照片上方，是Sanford公司132色的罐裝Prismacolor彩色鉛筆。本書將統一使用KarismaColor這個稱呼。

KarismaColor 的特徵

走進美術用品社，歐洲品牌精美的造型總是特別引人矚目，回頭看看KarismaColor，不顯眼的外表與粗獷的塗裝相形失色，因此第一次購買彩色鉛筆的人拿在手中的，大多都是歐州產品。但是就連專家之間也少有人知道，KarismaColor的優勢在於柔軟的筆芯，這讓顏色重疊起來比較容易。KarismaColor的另一個特徵，是容易跟COPIC等其他畫具搭配。本書所介紹的內容，全部都是使用KarismaColor的彩色鉛筆。另外一點，EagleColor這個商品名稱隨著時代演變為Prismacolor、KarismaColor，對於顏色的稱呼也稍微有所變化。本書對顏色的稱呼會統一使用英文，按照最近的標示方法，在數字前方加上PC，比方說BlackRaspberry PC 1095。不論是在哪個時代、品牌的稱呼怎樣變化，1095這個部分都不會改變，因此可以用數字當作參考的基準。而各個品牌對於顏色的稱呼都不一樣，必須由自己進行觀察，來選出相似的顏色。

72色是理想的顏色數量

整套的彩色鉛筆，從12色到200色都有，日本的代理商似乎是以120色為上限來進行銷售。不過Sanford公司的產品，可以透過網路直接向總公司購買。筆者就是透過網路訂購，買到了132色的罐裝彩色鉛筆。繪製本書的透視圖，實際使用的顏色大約是在50色左右，因此72色可以說是理想的數字。

可選擇的顏色數量如果太多，比較不容易找出想要的色彩，反而會降低效率。照片下方的

BEROLEagleColor為60色，裝在傾斜的紙箱內，排列的位置讓人容易使用。紙箱是用厚紙板組成，就算壞掉也能用膠帶修理，筆者一路用到現在都沒有換過（目前已經停產）。

EagleColor、Prismacolor、KarismaColor 的產品編號幾乎相同

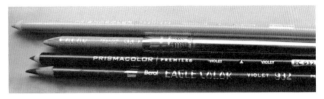

第一代EagleColor彩色鉛筆的產品編號，只有顏色的名稱跟數字。右邊照片最下方的那支為EagleColor，刻有VIOLET 932的產品編號，在Prismacolor則是改成VIOLET PC932。可看出就算從EagleColor改名為Prismacolor，產品編號仍舊是932不變。本書會統一採用VIOLET PC932這個新編號法則，用顏色名稱、PC加上數字來稱呼。

三菱鉛筆的 Uni-color 彩色鉛筆

這款商品的筆芯柔軟，跟Prismacolor、KarismaColor的彩色鉛筆較為接近，讓色彩重疊的時候相當方便。但觸感卻有著微妙的落差，筆者偶爾在KarismaColor顏色不足的時候才會使用。照片內是以前的盒子，最近的商品不知道是否還一樣。如果是只用彩色鉛筆來上色的技法，這款商品也值得令人推薦。

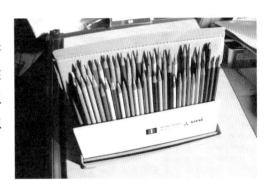

Faber-Castell 72 色彩色鉛筆

德國知名的製圖工具製造商所生產的彩色鉛筆。盒子的構造雖然容易使用，但筆芯較硬、色彩不容易重疊，筆者買來之後幾乎沒有使用。

KarismaColor 對於 Gray（灰色）的稱呼

灰色一般分成冷色系的灰色，跟暖色系的灰色這兩人類。對此會使用CoolGray跟WarmGray的稱呼。

灰色另外還會按照深淺，從比較淡的一方開始，用Light（淡灰）、Medium（中灰）、Dark（深灰）這3個階段來分類。不過Prismacolor、KarismaColor有別於一般的，是用百分比來指定。這樣很不容易理解，因此本書選擇用冷色系（暖色系）的淡灰、中灰、深灰這種單純的方式來表現。

③.方便的粉彩

本書在幾張透視圖之中，以輔助性的方式使用粉彩。主要的用途是將紙張本身的白色蓋掉，讓透視圖整體的亮度降低。另外一點，彩色鉛筆如果塗在大面積上，很容易出現不均勻的部分，想要塗出均勻的感覺時，一樣會用到粉彩。專業領域所製作的透視圖，大多排斥這種不均勻的觸感，因此傾向於不透明水彩或噴槍等畫具，不會選擇彩色鉛筆。但本書的主題是速寫透視圖，把這些細節擺在一旁，讓粗獷的觸感成為一種風格。

軟式粉彩

粉彩分成硬式跟軟式。本書使用軟式粉彩，並選擇 RembrandtSoftPastel（荷蘭製造）這款商品。日本國產則是有 GondolaSoftPastel、HolbeinSoftPastel 等等。Gondola 跟 Holbein 的製品都相當柔軟，而且價位低廉容易購買。

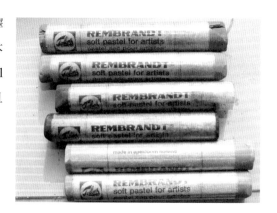

粉彩使用的顏色不多

本書主要是使用彩色鉛筆，粉彩使用的顏色數量並不多，只有幾種顏色而已。因此用單支購買會比較符合經濟效益。

灰色系：ColdGray 的淡灰、深灰 2 色，WarmGray 的淡灰、深灰 2 色

YellowOcher（用在木材跟聚樂牆）

磚頭色系（用在磚頭或瓷磚）

以上幾種顏色，請參考上方的照片。不論是哪一家廠商的灰色，都有暖色系的 WarmGray 跟冷色系的 CoolGray（也可能稱為 ColdGray），要購買這兩種色系的淡灰跟深灰。如果顏色的分類較細，則暖色系跟冷色系都會有淡灰、中灰、深灰這 3 種顏色。

使用粉彩的意義

右邊是白色影印紙截面構造的放大圖。如果用彩色鉛筆塗上，只有圖內往上凸出的部位，也就是藍色的部分會被塗上顏色，凹陷

的部分維持白色不變。這種彩色鉛筆獨特的觸感，是優點同時也是缺點。

本書介紹的透視圖之中，想要強調修正液的白色，或是降低透視圖整體的亮度時，會用粉彩將凹陷的部分塗成別的顏色。

下圖是利用粉彩，將表面凹陷的部分塗滿，讓紙張本身的白色完全被蓋住的狀態。紙張的白色完全消失，只要將白色修正液塗上去，就可以讓白色被突顯出來。

60色的粉彩色鉛筆

知名的德國品牌STABILO，有推出彩色鉛筆風格的粉彩。特徵是粉彩的硬度較高，兼具色鉛筆跟粉彩的特徵。感覺雖然相當方便，但實際使用起來似乎不如預期。本書所介紹的技法雖然沒有使用，但如果用在粉彩畫中的細節，應該會很方便。

Column

彩色鉛筆透視圖的紙張最好是A4尺寸

　　建築物的規模如果比較大，透視圖的尺寸也會跟著增加，成為A3左右的大小。另外，室內裝潢的透視圖、高級飯店內的餐廳等等，基於地板面積較大的關係，常常都是A3以上的尺寸。

　　圖的尺寸加大，情報量也會跟著增加，透視所需要的作業量變多，要花更多的時間才能完成。相反的，透視圖如果太過小張，則家具等細節表現起來比較困難，讓人難以決定。如果是住宅或一般店舖的室內透視圖，本書推薦的A4尺寸應該會比較理想。可以先不要顧慮太多，拿起A4的紙張來嘗試看看，如果畫起來不順手，再來增加紙張的尺寸。

　　筆者認為，有別於水彩跟噴槍，彩色鉛筆這種畫具，適合尺寸較小的畫面。

第1章　住　　宅

　　本章要來練習住宅的玄關、客廳、寢室、和室等，居家內部的代表性空間。透過彩色鉛筆，用速寫的方式來完成室內的透視圖。速寫本身的定義相當多元，從簡單的淡彩風格，到花上許多功夫的精美內容都有，一開始可以在簡單的淡彩風格停筆，習慣之後再來慢慢挑戰複雜的技法。

　　沒有人天生就是透視圖的專家，畫不好也沒有關係，讓我們用輕鬆的心情動起筆來。

　　關於本書的使用方法，書中已經有準備好的單線圖，請在影印之後按照本書介紹的步驟，實際進行練習。持續累積練習的次數，就能以獨學的方式，掌握速寫透視圖的製作方法。

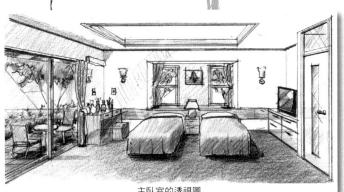

主臥室的透視圖

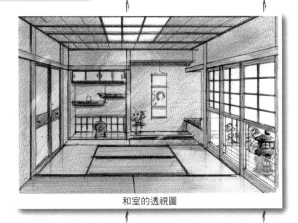

和室的透視圖

Lesson 1 玄　　關——其1

最一開始的這份練習，首先要來熟悉一下彩色鉛筆。對於InteriorCoordinator（室內裝潢師）的測驗或是初學者來說，「Step 2」所完成的透視圖已經很充分。實際上也有建築師是用「Step 2」的透視圖，來向委託人進行說明。要是覺得遊刃有餘，可以往「Step 3」邁進。

請將這份單線圖影印放大到B5或A4的尺寸，當作底圖來使用。

室內裝潢的資料

地面：木頭地板、黑色瓷磚（玄關地板）。
牆壁：石膏板GL工法※、白色塗料。
天花板：LGS底層、石膏板、白色系PVC壁紙。
鞋櫃及懸掛式櫥櫃：蜜胺膠合板木紋圖樣。
門：蜜胺膠合板木紋圖樣。
牆壁收邊條，天花板線板：木製硬木OSCL※處理

※GL工法：用吉野石膏的GL接著劑直接將板子貼在混凝土牆上
※OSCL＝油性著色劑＋柔光亮光漆

Step 1 　將基本色淡淡的塗上

1 　用跟木材接近的米色系 Sand PC 940，淡淡的塗在木頭地板上面。

2 　懸掛式櫥櫃、鞋櫃、門、畫框，全部都用 Sand PC 940 淡淡的塗上。

3 　用 Black PC 935 輕輕的塗在玄關地板的瓷磚上。

4 　天花板線板、牆壁收邊條一樣用 Sand PC 940 淡淡的塗上。

彩色鉛筆的畫法！

　彩色鉛筆的速寫透視圖，在「Step 1」一開始的階段，要儘可能的將顏色薄薄塗上，之後再慢慢塗成比較濃的顏色。

Step 2　對整體加筆來將顏色加深

1　拿起Sand PC 940的彩色鉛筆，用力的塗在木頭地板上面。另外像下圖這樣，加上TerraCotta PC 944等顏色，形成木紋的觸感。

　　對懸掛式櫥櫃、鞋櫃進行同樣的作業。

2　用灰色系的粉彩（此處是用RembrandtSoftPastel的bluish grey）來降低地板瓷磚的亮度（以強調瓷磚的白色接縫）。

把軟式粉彩（bluish grey）塗在衛生紙上面，像照片這樣淡淡的推出去，降低瓷磚部分的亮度。

　　沒有時間或是比較簡單的透視圖，在這個「Step 2」的階段，就可以先拿給委託人看。InteriorCoordinator測驗所需要的透視圖，一樣是在這個步驟就算完成。本書會在下一個階段的「Step 3」加上陰影跟質感，來完成更具真實感的速寫透視圖。

Step 3　加上反光跟陰影來提高質感

1　木頭地板會出現比較強的反光，這是這種材料共同的特徵。因此要加上白色的反光（用橡皮擦擦亮）。木頭地板的表現手法的詳細說明，請參閱第114頁。

2　讓懸掛式櫥櫃的蜜胺膠合板，反射出天花板線板的倒影。鞋櫃的蜜胺膠合板也是一樣，反射出地板的黑色瓷磚（將反射的倒影表現得較為誇張，可以強化透視圖的濃淡變化）。

3　用白色原子筆將門把上方塗白，下方塗成黑色。

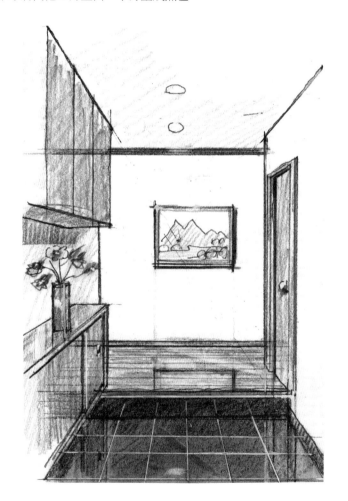

4　讓鞋櫃的頂板反射出花瓶的藍色。

5　讓玄關地板的黑色瓷磚，反射出鞋櫃跟門的倒影。另外讓反光形成傾斜的倒影（用橡皮擦擦亮）。地板的瓷磚會反射出天花板的落地燈，因此用橡皮擦擦亮，然後塗上檸檬黃，給人燈光的感覺。

6　用白色原子筆畫出瓷磚的白色接縫。

Lesson 2 玄　　關—其2

可以看到正面坪庭（迷你庭院）的和風玄關。為了讓坪庭與室內玄關產生亮度上的落差，一開始要用灰色粉彩創造明暗不同的兩個區塊。這種一併使用粉彩的技術相當方便，請各位記在心裡。

請將這份單線圖影印放大到B5或A4的尺寸，當作底圖來使用。

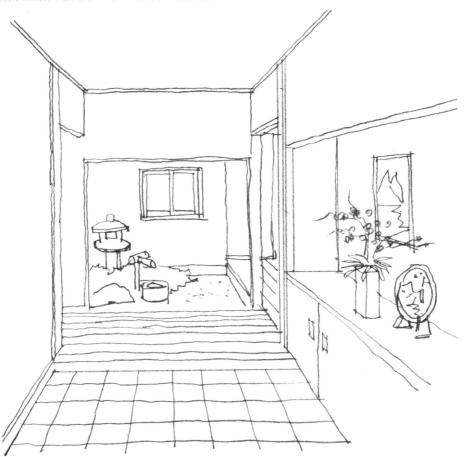

室內裝潢的資料

地面：木頭地板（玄關地板為黑色瓷磚）。

牆壁：石膏板GL工法、京聚樂※風格PVC壁紙。

天花板：LGS底層、石膏板、白色系PVC壁紙。

鞋櫃及懸掛式櫥櫃：蜜胺膠合板木紋圖樣。

門：蜜胺膠合板木紋圖樣。

牆壁收邊條、天花板線板：木製硬木的表面處理

※京聚樂（牆）：用京都聚樂第遺址附近出產的上等土，以傳統
　　方式進行表面處理的和風牆壁

用粉彩降低亮度

1 把Rembrandt的粉彩（bluish grey）塗抹在衛生紙上面，除了中庭室外的空間，全都均衡的塗上薄薄一層。藉此表現室內與室外亮度上的落差。

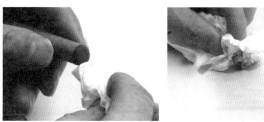

用粉彩來降低亮度

關於粉彩

　　市面上有各式各樣的廠商推出各種不同的粉彩筆，就粉的顆粒跟柔軟的程度來看，Rembrandt的粉彩相當適合本書所介紹的技法。日本Gondola所製造的軟式粉彩，應該也很好用。

Step 2　對整體加筆來將顏色加深

1　用Sand PC 940來繪製牆壁跟地板的木材。鞋櫃門板像下圖這樣加上TerraCotta PC 944等顏色，來表現木頭的紋路。

2　在地板的黑色瓷磚，塗上薄薄一層暖色系的深灰色。

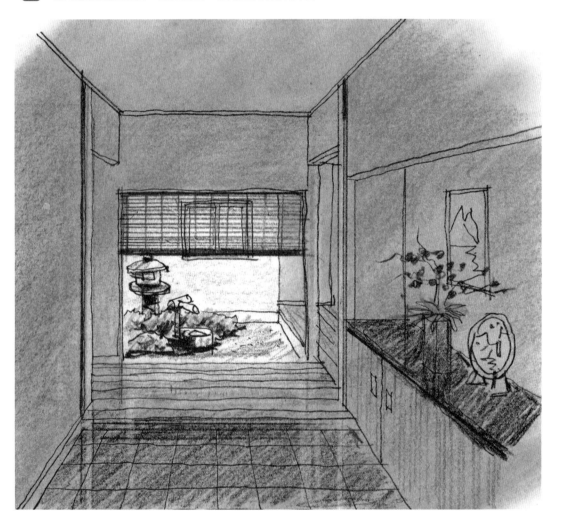

3　中庭的砂石、燈籠等石材，塗上BlueViolet PC 933、Flesh PC 939、冷色系的中灰色等等，來表現石頭的感覺。

4　在竹簾的部分塗上Sepia PC 948，不要忘了畫上虛線代表串聯用的繩子。

5　在植物與地面的境界畫上黑影。黑影較濃代表晴天，黑影較淡則代表陰天。

Step 3 加上反光跟陰影來提高質感

1 讓鞋櫃的頂板反射出花瓶的藍色。

2 讓鞋櫃的門板反射出地板黑色瓷磚的倒影。

3 讓木頭地板，反射出燈籠跟植物的倒影。

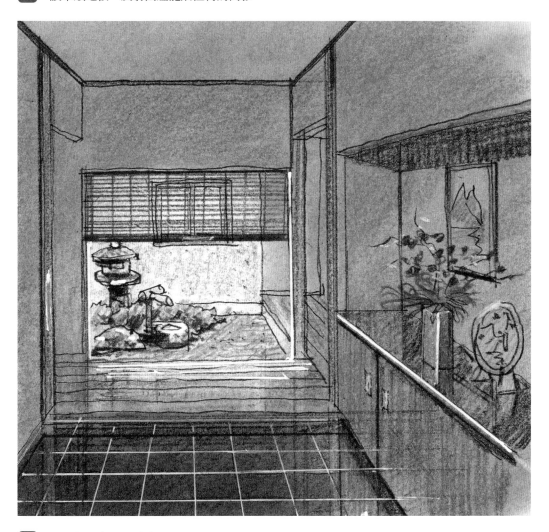

4 在鞋櫃上方的垂壁畫上影子。

5 在圖畫的邊框畫上影子。

6 在燈籠跟石頭的部分加上陰影，調整出立體感。

7 在門框厚度的部分，用白色修正液拉線。

8 玄關地板的部分用粉彩（Rembrandt Black）淡淡的塗上。用白色原子筆畫上瓷磚的白色接縫。

Lesson 3　客　　廳

木頭地板的上方，鋪著帶有花樣的地毯。窗外是可以看到海岬的海灣風景。家具為玻璃頂板的桌子、單人與雙人的沙發各一張，是相當普遍的陳列方式。

請將這份單線圖影印放大到B5或A4的尺寸，當作底圖來使用。

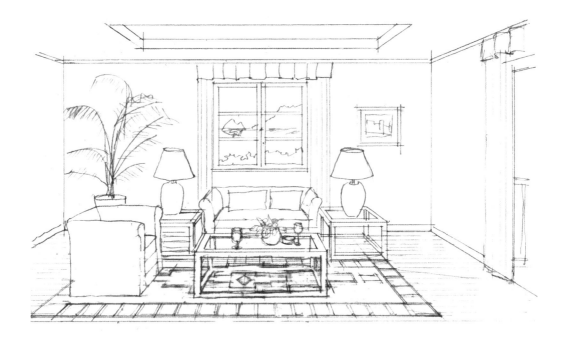

室內裝潢的資料

地面：木頭地板、一部分鋪有地毯
牆壁：石膏板GL工法、白色塗料。
天花板：LGS底層、石膏板、白色系PVC壁紙、部分天花板往上凹陷。
桌子跟邊桌：玻璃頂板與木頭外框

Step 1　將基本色淡淡的塗上

1　木頭地板，用跟木材接近的米色系 Sand PC 940 淡淡的塗上。

2　窗簾跟椅子的布料，用 Flesh PC 939 淡淡的塗上。

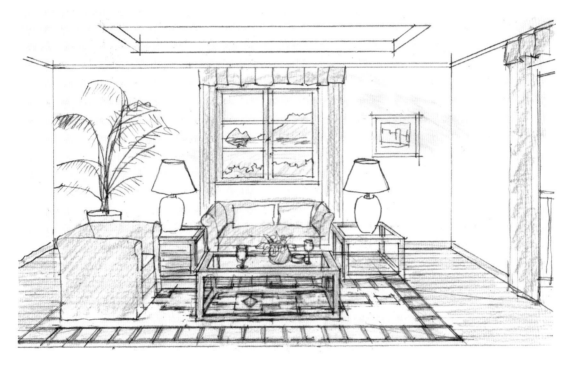

3　窗外風景山跟樹的部分，用 AppleGreen PC 912 淡淡的塗上。

4　海的部分用 CopenhagenBlue PC 906 淡淡的塗上。

Step 2　對整體加筆來將顏色加深

將整體的顏色加得比「Step 1」更深。

1　細心的繪製地毯的花樣，畫的時候把砂紙墊在下面，來得到地毯一般的質感。木頭地板的部分以YellowOcher PC 942為底色，加上LightAmber PC 941來形成木頭的觸感。

2　讓桌子跟邊桌的側面跟頂部，產生亮度上的落差，藉此得到立體感。

3　在燈罩加上冷色系的中灰色。

4　在燈具本體的瓶子，加上冷色系的中灰色。

5　在椅子側面加上陰影。

6　在右邊牆壁加上陰影。在木頭地板畫出牆壁跟窗簾的倒影。

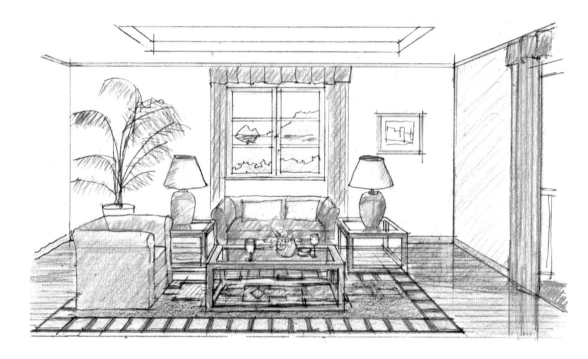

Step 3　加上反光跟陰影來提高質感

1 將風景調整到位。

2 用 OliveGreen PC 911 來增加室內植物的濃度。

3 用冷色系的深灰色，在立燈本體的瓶子畫出陰影，藉此得到立體感。

4 用冷色系的深灰色在窗簾加上陰影，將濃淡調整到位。

5 在天花板跟天花板往內凹陷的部位，用冷色系的深灰色加上陰影。

6 用冷色系的中灰跟深灰色，在椅子加上陰影，並在地板畫上沙發的影子。

7 為桌上的小型物品上色，並加上陰影。

8 增加正面窗框的顏色（窗框的部分是背光，因此要稍微暗一點）。

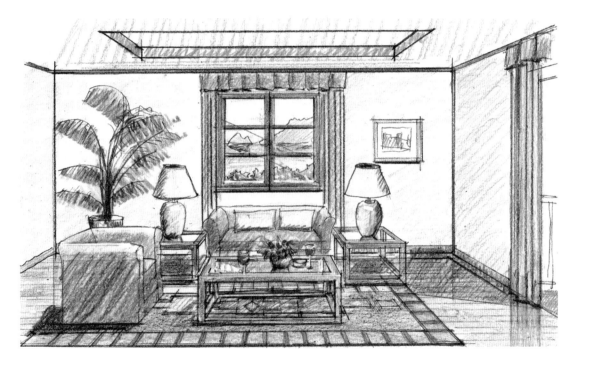

Lesson 4　飯廳兼廚房──其1

透明的窗戶玻璃、玻璃材質的餐桌、圖內右側毛玻璃的餐具櫃等等，有許多玻璃製品存在。另外還有正面的開放式廚房，跟右手邊的冰箱等金屬製品。如何表現這些物體，是此處學習的重點。

請將這份單線圖影印放大到B5或A4的尺寸，當作底圖來使用。

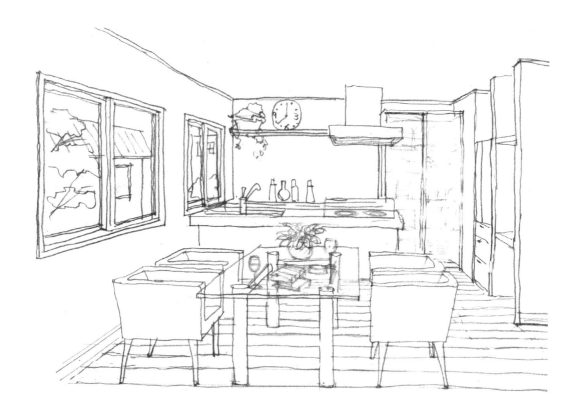

室內裝潢的資料

地面：木頭地板
牆壁：石膏板GL工法、白色塗料。
天花板：LGS底層、石膏板、白色系PVC壁紙。
桌子：勒‧柯比意設計的玻璃桌、椅子為駝鳥皮風格的用餐椅。

將基本色淡淡的塗上

1 木頭地板，用跟木材接近的米色系Sand PC 940淡淡的塗上。

2 將窗外鄰居住宅的景色畫上（畫上窗外的景色，看的人就會理解這是一片透明的玻璃）。用 AppleGreen PC 912將窗外的樹木塗滿。

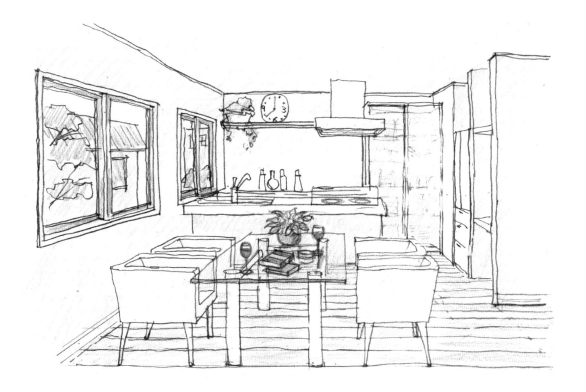

3 將桌上的小型物品塗上顏色。桌子頂部是透明的玻璃，可以看到位在下方的地板，跟左側椅子 的一部分。另外在玻璃側面的切口塗上深綠色，突顯出玻璃的質感。

4 在餐具櫃的門塗上淡淡的冷色系淡灰色。這是使用毛玻璃的雙向滑窗，無法清楚的看到內部的 餐具。

1　為了讓窗外成為亮點（這張圖最亮的部份），用灰色降低牆壁跟天花板的亮度（暖色系或冷色系的灰色都可以。最好不要使用深灰色，而是選擇淡淡的灰色）。

2　讓椅子的頂部亮起來，側面稍微加深來得到立體感。使用駝鳥皮風格的PVC人造皮革，因此在椅套畫上幾個點，來表現駝鳥皮的質感。

3　讓桌子得到玻璃的質感。重點在於讓人看到玻璃下方的物體，給人透明玻璃的感覺。

4　用暖色系的深灰色，在廚房作業台頂板的邊緣下方畫上影子，給人往外凸出的感覺。

5　繪製餐具櫃的內部，讓擺設的餐具斷斷續續，藉此表現出毛玻璃的感覺。

6　在右邊牆面的櫃子加上陰影，讓冰箱門出現反光，形成不鏽鋼的質感。

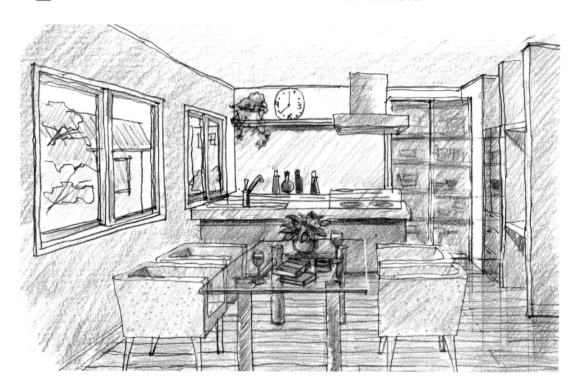

7　繪製桌上的各種物品。追加這些小配件，可以提升透視圖應有的感覺。

加上反光跟陰影來提高質感

1 用冷色系的深灰色，在地板畫出椅子的影子。

2 用OliveGreen PC911適度的將室外的樹木跟植物的顏色加深。

3 在玻璃桌的頂板，淡淡的塗上GlassGreen PC909。在玻璃側面的切口，以同一個顏色塗深一點。用白色修正液加上反光，給人玻璃邊緣的感覺。

4 塗上白色修正液讓椅子的頂部變亮。側面則是加深，讓陰影得到真實感。

5 用冷色系的深灰色，在地板畫出影子，得到更進一步的真實性。

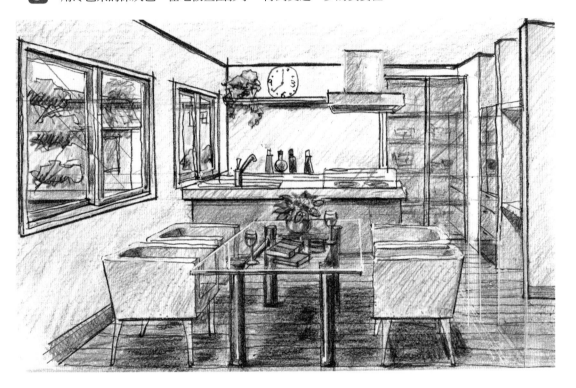

6 在地板加上棕色系的顏色，更進一步形成木頭地板的質感。圖內右邊牆壁印在地板上的倒影，則是用橡皮擦擦亮。

7 在窗框正面的部分塗上灰色，用橡皮擦擦出光的反射，形成鋁合金的質感。另外，窗框厚度的部分會出現反光，要塗上白色修正液。室外比較明亮的時候，鋁製窗框一定要像這樣，讓厚度的部分變得比正面還要亮。這是標準性的表現手法，請記住不要忘記。

8 用白色修正液在酒杯、花瓶加上反光。

（註）窗框正面：從室內看向窗框時，面對室內的部分。
　　　窗框厚度：從室內看向窗框時，相當於窗框厚度的部分。

Lesson 5 飯廳兼廚房—其2

飯廳兼廚房的第2張圖。這次的地板不是木材,而是地中海風格的大紅瓷磚。用櫃台桌將飯廳與廚房隔開,擁有開放性與封閉性之間的造型。

請將這份單線圖影印放大到B5或A4的尺寸,當作底圖來使用。

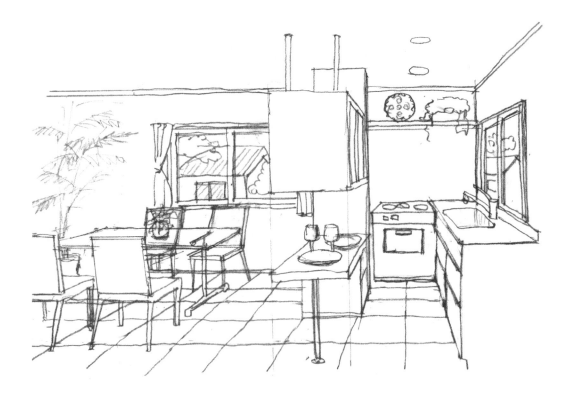

室內裝潢的資料

地面:大塊瓷磚
牆壁:石膏板GL工法、白色塗料。
天花板:LGS底層、石膏板、白色系PVC壁紙。
桌子:勒‧柯比意設計的玻璃桌、椅子是極為普遍的餐桌椅。

1. 用TerraCotta PC 944淡淡的塗在地板的瓷磚上。
2. 廚具類腰部以下的高度，塗上Ultramarine PC 902。
3. 在配膳用的櫃台桌上面，畫上盤子跟酒杯。
4. 畫上室內植物。
5. 在椅背的部分，用冷色系的中灰色畫上陰影。

按照以上的方式，將顏色淡淡的塗到整張圖內。

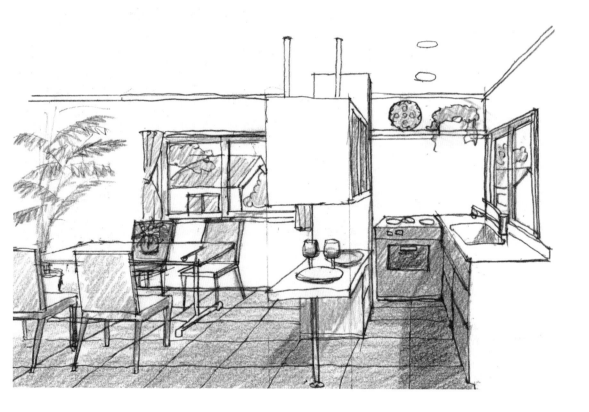

　　此處使用的餐桌椅（DiningChair），是住宅與餐廳內用餐、公司開會都會用到的椅子。它的造型可以活用到許多透視圖之中，記起來會很方便。

對整體加筆來將顏色加深

1 用冷色系的中灰色，來降低天花板跟牆面的亮度。

就算是純白色的室內，實際上也會因為光影的關係，出現微妙的色彩。因此製作透視圖的時候，白色牆壁反而比顏色深濃的室內難度要來得高。這是透視圖的特徵之一。重點在於用清爽的感覺完成。

2 在廚具的側面，畫上地板瓷磚的倒影。

3 玻璃製的餐桌，要畫出擺在另一邊的椅子，讓玻璃得到透明感。

4 流理台的水槽，要畫上窗戶照進來的光線所形成的陰影，給人凹下去的感覺。

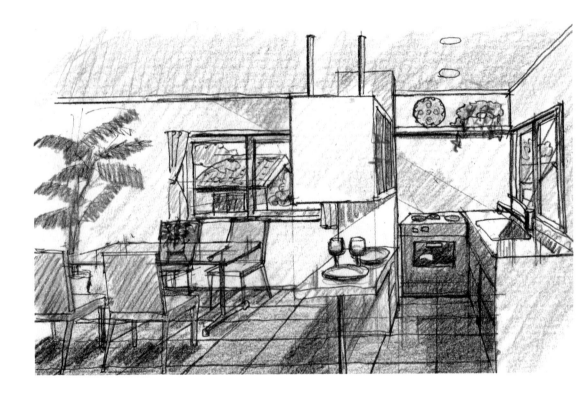

Step 3 加上反光跟陰影來提高質感

1 用衛生紙將地板瓷磚色的粉彩淡淡的塗上去,將紙張本身的白色蓋過,讓顏色可以更進一步的加深(沒有進行這項作業,會讓紙張保留原本的白色,用修正液畫出白色接縫的時候,線的存在無法突顯出來)。

2 用白色修正液,在地板畫出白色接縫。

3 廚房正面,跟廚具一體成型的微波爐的玻璃,用白色修正液在此加上反光。

4 用黑色跟白色修正液,在廚房鍍鉻的水龍頭上面創造出對比。

5 用白色修正液,將玻璃桌頂板的邊緣塗白。

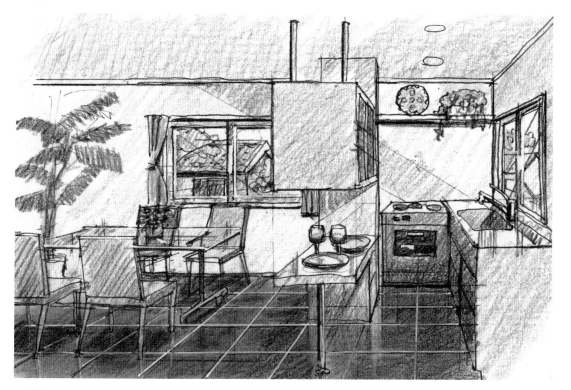

6 在窗框塗上冷色系的灰色,用橡皮擦擦亮當作反光,表現出鋁合金自然發光的質感。

7 讓地面反射出固定式家具的倒影,形成大塊瓷磚上過蠟的質感。

　窗框厚度(前後方向)的部分要亮起來,窗框正面(面向室內一方)的部分要暗下來。請參考右邊這張照片。

Lesson 6 主 臥 室—其1

床舖如果有蓋上棉被或床單，則床的側面跟上面交接的部分不會產生直線，而是形成柔軟的曲線。表現的時候要注意陰影跟床單的縐褶。這張圖內另外還要注意左邊鑲有透明玻璃的窗框，以及化妝台跟化妝用的鏡子。

請將這份單線圖影印放大到B5或A4的尺寸，當作底圖來使用。

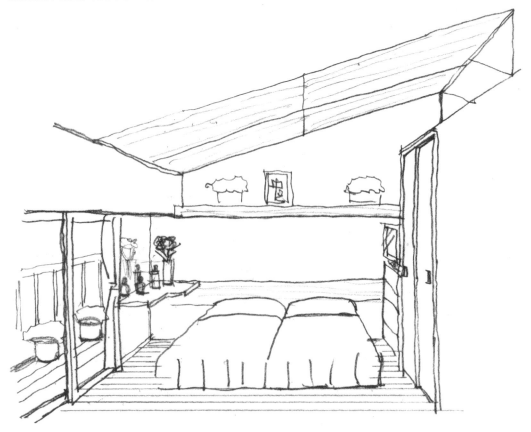

室內裝潢的資料

地面：木頭風格的PVC地磚

牆壁：石膏板GL工法、貼上淡橙紅色系的PVC壁紙。

天花板：因為改建，在原本的天花板貼上膠合板。

床頭櫃：人造板塗上透明亮光漆。

化妝台：人造板塗上透明亮光漆。

鋁製窗框：白然色

Step 1　將基本色淡淡的塗上

1 木頭色的地板、天花板、正面的夜燈兼裝飾櫃（底部裝有日光燈）、床頭櫃等部位，用Sand PC 940淡淡的塗上。

2 床單的顏色，在此選擇Blush PC 928來淡淡的塗上。

3 牆壁的PVC壁紙，用LightFlesh PC 927塗上。

此時透過線影法，以傾斜的角度畫出線條來上色，盡量將線的方向湊齊，給人細膩的感覺。

4 窗簾跟床單一樣，用Blush PC 928來塗上。

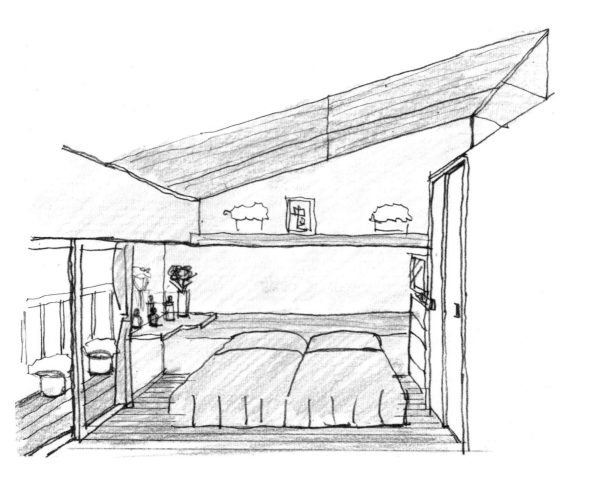

Step 2　對整體加筆來將顏色加深

1　在木頭色的地板與天花板的木材，加上 Sepia PC948 跟 SienaBrown PC945 來成為木頭的紋路。

2　把床舖的顏色加深，在側面用冷色系的中灰色畫上陰影。

3　在床邊化妝台的上面，畫上花瓶跟化妝品的容器，讓它們的倒影出現在鏡子內，藉此表現出鏡子的感覺。

4　擺在正面牆壁中段的室內植物，用 AppleGreen PC912 來上色。用冷色系的中灰色畫出櫃板的影子，給人立體的感覺。

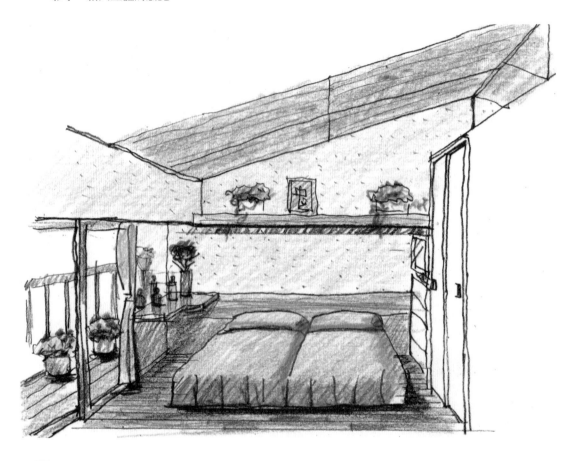

5　畫出窗外的陽台跟盆栽，讓人得知窗戶使用的是透明玻璃。鋁製窗框塗上冷色系的中灰色，用橡皮擦擦出反光，來表現鋁合金自然發光的質感。

室外的盆栽或花朵，會因為來自上方的陽光，在底部出現強烈的陰影。
加上這份影子，可以讓透視圖更加逼真。

Step 3　加上反光跟陰影來提高質感

1　來自窗戶的採光會被地板反射，因此用橡皮擦將窗邊地板的一部分擦亮。

2　用冷灰色在地板畫出窗框垂直部分的倒影。

3　在圖內右邊的地板，畫出雙向滑窗白色的倒影。

4　在正面與側面的牆壁，畫出傾斜的影子。

5　床單下方（外側）轉角的部分，跟床舖左邊轉角的面，以及枕頭上方，用橡皮擦擦亮。

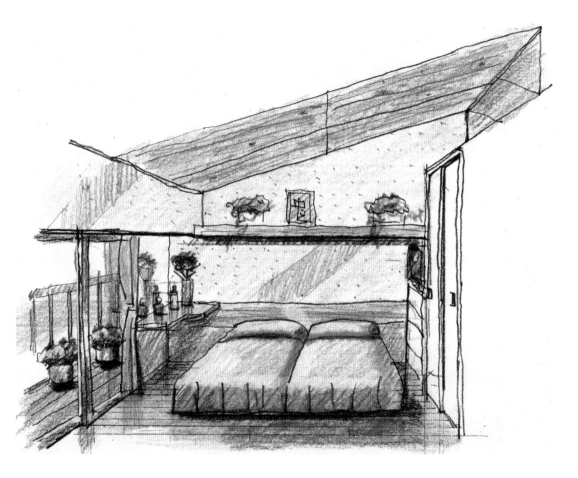

6　把電視塗黑，用白色修正液點出反射的亮光。

7　用白色修正液，在窗框厚度的部分畫出反光。

8　在透明玻璃淡淡的加上窗簾跟室內的倒影。

9　淡淡的在地板畫上粉紅色床單的倒影。

Lesson 7 主 臥 室—其2

這間寢室的地板被地毯覆蓋。透過這張圖，我們將學習地毯的表現手法。圖的右側有電視存在，同時也來學習怎樣幫電視上色。

請將這份單線圖影印放大到B5或A4的尺寸，當作底圖來使用。

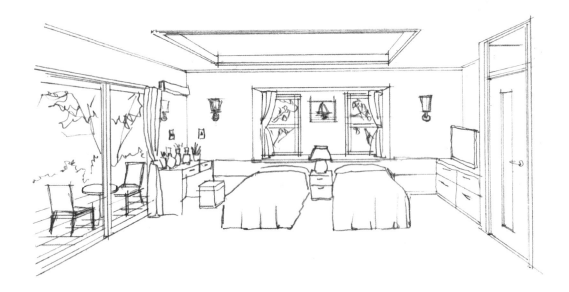

室內裝潢的資料

地面：地毯
牆壁：石膏板GL工法、貼上淡橙紅色系的PVC壁紙。
天花板：LGS、PB石膏板、貼上白色壁紙、天花板有一部分貼上木材。
床頭櫃：人造板塗上透明亮光漆。
化妝台：人造板塗上透明亮光漆。
鋁製窗框：自然色

Step 1　將基本色淡淡的塗上

1 地板會鋪上地毯，因此不論什麼顏色都可以。在此選擇綠色系基本色的OliveGreen PC911來淡淡的塗上。

2 床單、窗簾、椅墊使用同一種顏色，用Flesh PC939來淡淡的塗上。

3 室外陽台地板的瓷磚，用Orange PC918來塗上。

4 床頭櫃跟天花板凹陷處的木框，用YellowOcher PC942來塗上。

5 電視跟門板上的玻璃，用冷色系的中灰色來塗上。

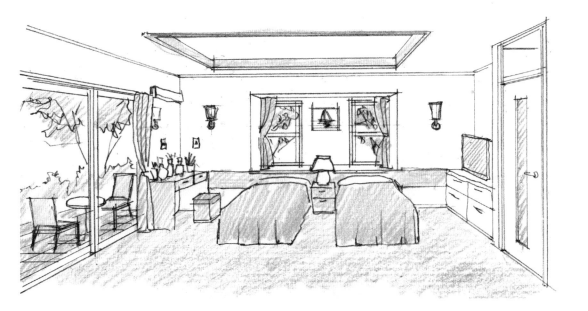

持續加筆、把顏色加深

1 繪製地毯的時候，可以在紙的下面墊上砂紙，利用砂紙的凹凸來表現地毯的質感。砂紙要是太細，會畫不出凹凸的感覺，請選擇100號左右的粗細。

2 在化妝鏡內畫上壁燈與開關，表現出鏡子的感覺。

3 在整張圖的每個角落都塗上顏色。如果是沒有那麼正式的簡報，在這個階段已經可以充分的使用。

4 在室外陽台的地板，畫上椅子跟桌子的影子。影子顏色越深，代表天氣越是晴朗。在透視圖內加上這種可以聯想到好天氣的因素，能夠給人明亮與正面的印象。

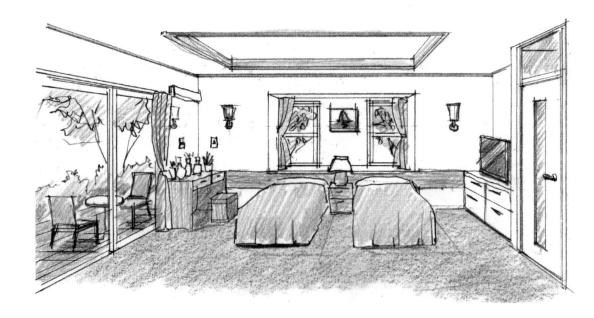

電視機的畫面，一般來說是像右邊照片這樣，呈現出接近黑色的灰色。電視銀幕會映出前方其他物體的倒影，形成白色的反光。在透視圖中，會用橡皮擦或白色修正液來畫出這種質感。

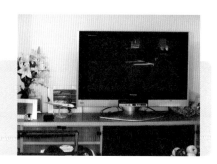

1　地毯靠窗邊的部分，會因為室外的光線而變亮。像下圖這樣用橡皮擦擦亮，讓紙張本身的白色浮現出來。反過來看，圖內右側的光線較弱，因此地毯的顏色也要深一點。透過這種方式，來增加地毯的真實感。

2　床單上面會比較亮，右側那面顏色會比較深，為了更進一步的降低亮度，用冷色系的中灰色來畫上陰影。然後用冷色系的深灰色，在地板畫出床舖的影子。跟「Step 2」的床舖比對，可以看出真實性增加了許多。

3　用冷色系的中灰色，在整個牆面或其中的一部分加上陰影。

4　同時也是電視架的白色蜜胺膠合板的收納箱，在收納箱的正面畫上地板的倒影。

5　在室外的花壇，更進一步的追加綠色、花朵跟陰影。

6　將電視塗黑，用白色修正液畫出反光的亮點。

7　鋁製窗框的正面塗上冷色系的中灰色，反光的部分用橡皮擦擦亮。窗框厚度的部分，會因為室外的光線變亮，用白色修正液來塗出反光。

8　在透明玻璃，淡淡的畫上窗簾跟室內的倒影。

9　為了在床頭櫃、天花板凹陷部位的木框表現出反光，用橡皮擦來擦亮。床舖轉角的部分也是一樣，用橡皮擦擦亮來得到立體感。

Lesson 8 小 孩 房

窗外可以看到臨近的住宅，室內有上下床，眼前的衣櫃內可以看到收納的服飾。這種室內裝潢的透視圖，重點在於單純的表現衣服跟窗外的景色。

請將這份單線圖影印放大到B5或A4的尺寸，當作底圖來使用。

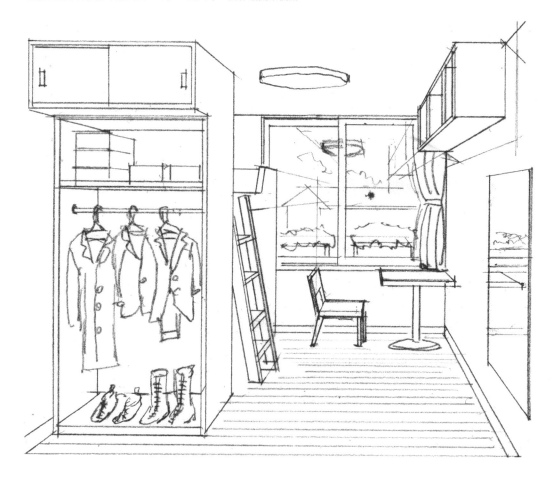

地面：木頭地板
牆壁：石膏板GL工法、白色塗料。
天花板：LGS、PB貼上白色壁紙。
衣櫥、懸掛式櫥櫃、上下床：膠合板貼上蜜胺化妝合板、白色。

1 　用跟木材接近的米色系 Sand PC 940，淡淡的塗在木頭地板上面。

2 　像下圖這樣，幫室外的風景上色。

3 　選出幾種顏色，塗在衣櫃內的服飾上面。

4 　窗簾跟椅子塗上適度的顏色。

5 　在圖內右側的鏡子，畫出窗台盆栽的倒影，讓看的人理解這是一面鏡子。

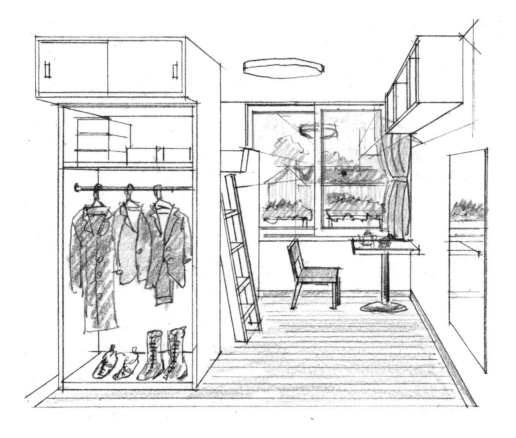

　牆壁如果是以直角相接，鏡子會映出跟轉角同樣的距離。請參考右邊的照片。

Step 2 持續加筆、把顏色加深

1 在木頭地板加上較深的棕色跟偏紅的棕色，來增加幾分木材的感覺。

2 幫懸掛式廚櫃跟衣櫥畫上陰影。

3 在地板畫出椅子跟窗框的倒影，提升木頭地板的質感。

4 在上下床的梯子加上陰影，增加真實性。

5 在上下床上面那層的下方畫上影子，表現出立體的感覺。

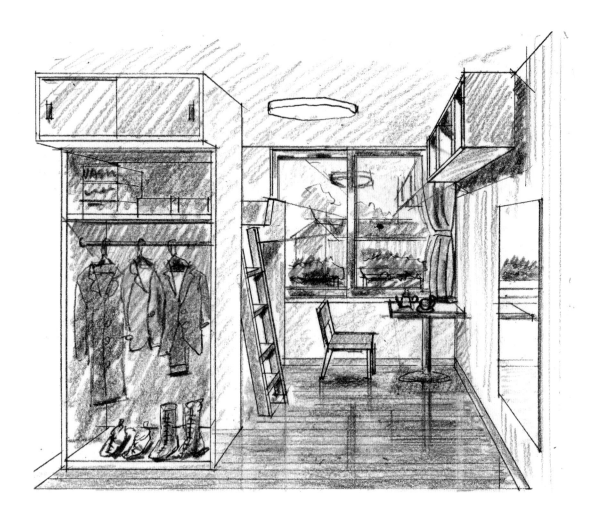

Step 3 畫出反光、陰影、質感

1　在窗戶的玻璃，畫上小孩房室內的倒影。如果室外的光線比較暗，玻璃的倒影會變得像鏡子一般清晰，如果室外光線較亮，則只會產生一點點的倒影。

2　幫窗邊的桌子畫上影子。

3　畫上懸掛式櫥櫃的陰影。

4　用YellowLemon PC 945淡淡的塗在照明器具上面，在木頭地板畫上照明器具的倒影。

5　讓木頭地板映出梯子的倒影。

6　讓鏡子映出木頭地板。

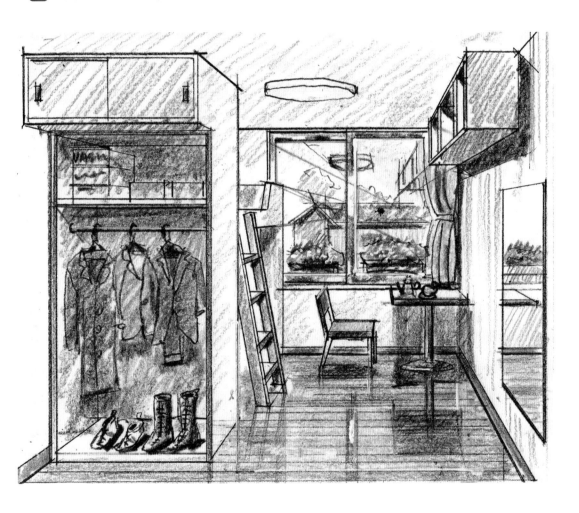

Lesson 9 和　　室

終於要來挑戰和室的透視圖。牆壁是自古流傳的京聚樂牆，地板為疊蓆，凹間加上雪見障子、和風庭園，規格非常的正式。來到這個階段，已經算是透視圖的高階等級。話雖如此，只要按照本書進行繪製，任何人都可以完成，請一起來嘗試看看。

請將這份單線圖影印放大到B5或A4的尺寸，當作底圖來使用。

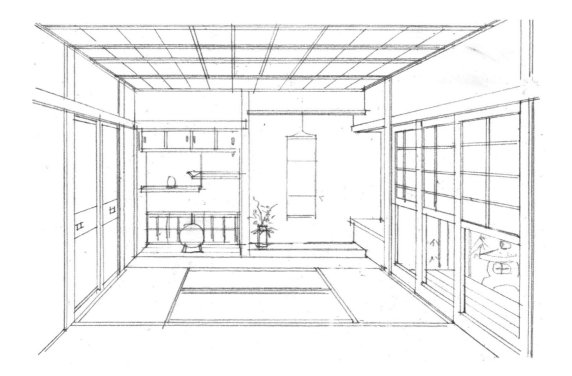

室內裝潢的資料

地面：疊蓆、外廊鋪設緣甲板※。
牆壁：京聚樂風格的PVC膠膜。
天花板：竿緣※天花板
床框※：黑漆的表面處理
窗戶一方的區隔物：雪見障子※
凹間地板：松蠟表面處理

※緣甲板：寬6～12cm、厚12～15mm，長邊為槽接的地板用和風木材
※竿緣：用竿（木條）將天花板木板壓住的鋪設方式
※床框：凹間地板前方的裝飾性橫木
※雪見障子：部分鑲有玻璃的紙門（紙窗）

Step 1 　將基本色淡淡的塗上

1　在用彩色鉛筆將整體上色之前，要先讓室內與室外產生亮度的落差。把Rembrandt的bluish grey粉彩筆抹在衛生紙上，像照片這樣薄薄的塗在室內的部分。

 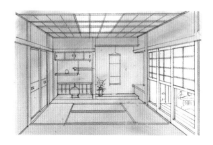

2　bluish grey的粉彩如果有超出範圍的部分，用橡皮擦來擦掉。

3　疊蓆的部分、天花板的部分、聚樂牆等部位，用Sand PC 940淡淡的塗上。

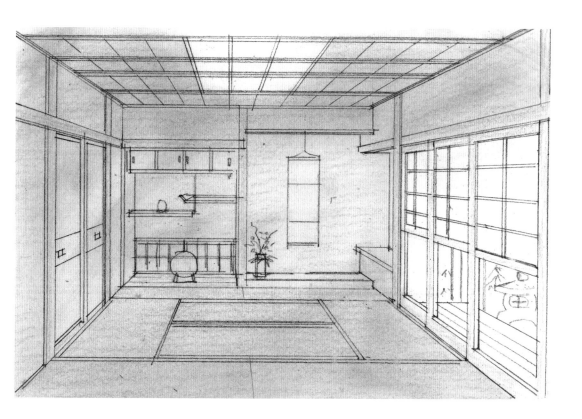

Step 2　對整體加筆來將顏色加深

1　用GreenBice PC 913在疊蓆加上些許的綠色。為了表現出疊蓆的質感，用Sepia PC 948以細小的間隔往長邊的方向畫線，當作是疊蓆表面的縫隙。

2　幫聚樂牆上色的時候，把砂紙墊在紙張下面。

3　畫上插花跟裝飾用的陶瓷盤。

4　左邊紙門的腰帶，要塗上深藍色。

5　繪製室外的庭園。石頭的部分塗上LightFlesh PC 927、BlueViolet PC 933。影子的部分用冷色系的深灰色來塗黑。

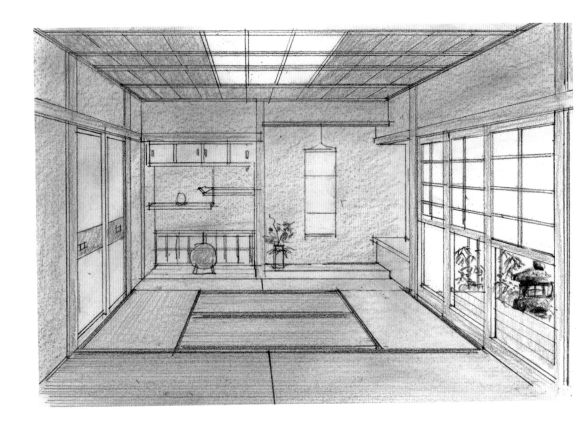

6　繪製天花板。照明的部分要留白。

Step 3　加上反光跟陰影來提高質感

1 在外走廊的地板，畫上燈籠、竹子的倒影。

2 在正面左邊的高低裝飾櫃，畫上陰影。

3 在凹間上方，垂壁橫木的下方畫上影子。

4 把疊蓆邊緣的顏色加深。

5 把窗戶上半的紙窗格子的亮度降低。

6 把凹間的床框塗黑，表現出反射的亮光。

7 把凹間掛軸的圖樣畫上（圖樣請參考第141頁）。

8 木材反光的部位，用橡皮擦擦亮。

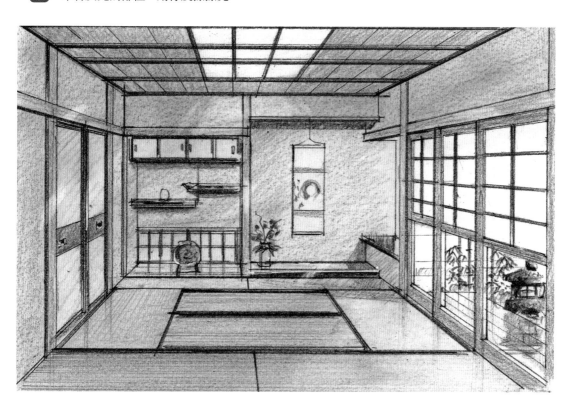

Lesson 10　浴　室

浴室通常較為狹窄，透視圖表現起來比較不容易。這份透視圖，將洗手（洗臉）間跟浴室用來區隔的牆壁省略。浴室的地面會使用瓷磚或石材，此處設定為玄昌石風格的瓷磚。

請將這份單線圖影印放大到B5或A4的尺寸，當作底圖來使用。

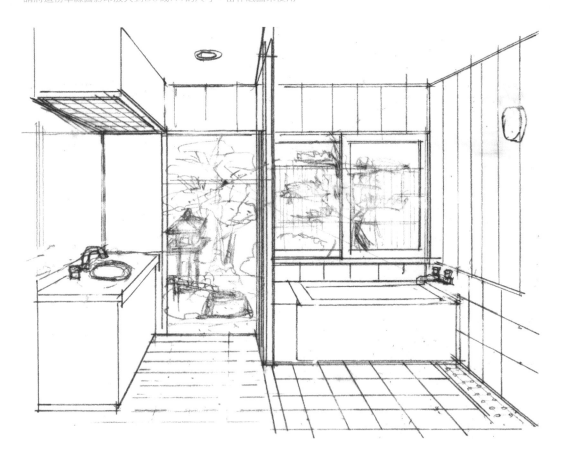

室內裝潢的資料

地面：木頭地板、浴室為玄昌石風格的黑色瓷磚。
牆壁：下半為瓷磚、上半為日本扁柏的柾紋木材※。
天花板：LGS底層與纖維強化水泥板、表面為白色塗料。

※柾紋木材：表面的木紋跟樹木的年輪幾乎成直角的木材，一般柾紋的木板寬度有限，但兩面收縮較小

1 牆壁上半所鋪設的木板，用Sand PC 940淡淡的塗上。

2 浴室內的瓷磚地板跟腰牆，塗上暖色系的深灰色。

3 室外的植物塗上淡淡的綠色，竹籬用Sand PC 940淡淡的塗上。

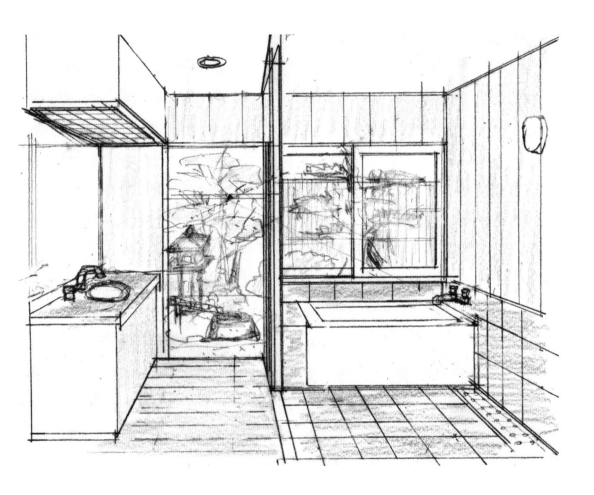

Step 2　對整體加筆來將顏色加深

1　在庭園的部分塗上綠色。燈籠、水手缽、石頭跟砂石等部位，可以善用冷色系的中灰色、LightFlesh PC 927、BlueViolet PC 933 來表現出石頭風格的色彩。

2　庭園的部分畫好之後，用 Sepia PC 948 將竹簾上色，另外用虛線來表現串聯用的繩子。

3　在鋪設的木板，用較深的棕色與偏紅的棕色畫上垂直的線條，藉此表現出柾紋木材的質感。

4　鏡子的部分，畫上發亮的天花板、洗臉台、牆壁的倒影，表現出鏡子的感覺。

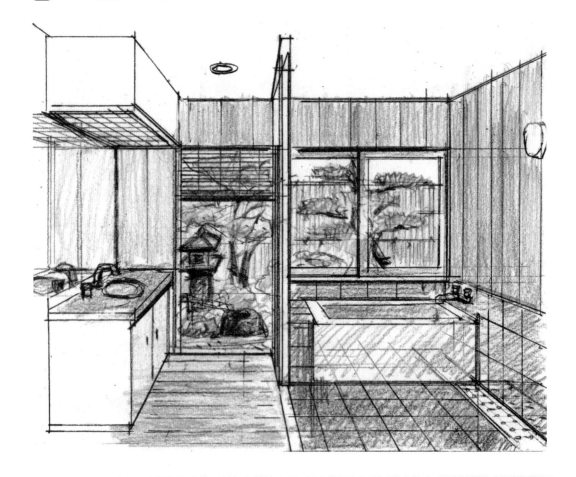

　　「Step 2」會將浴缸的材質設定為 FRP[※] 來繪製。但這間浴室的造型跟室外的庭園採用和風設計，因此「Step 3」會將浴缸的材質改成日本扁柏。就像這樣，透視圖不光是可以拿給委託人看，也是設計師用來重新審查自己設計的重要技術。在比較大型的計劃之中，會一邊用透視圖來進行模擬，一邊摸索室內裝潢的設計方式。

※FRP：玻璃纖維強化塑膠

1　為了讓白色的接縫可以被突顯出來，用衛生紙將bluish grey的Rembrandt粉彩筆均等且薄薄的塗上。

2　讓洗臉台正面的腰板，反射出木頭地板的倒影。

3　用比白色修正液更細的白色原子筆，在黑色瓷磚畫出代表接縫的白線。

4　讓黑色瓷磚反射出日本扁柏的倒影。

5　畫上不繡鋼的排水孔蓋，以及反射的倒影。

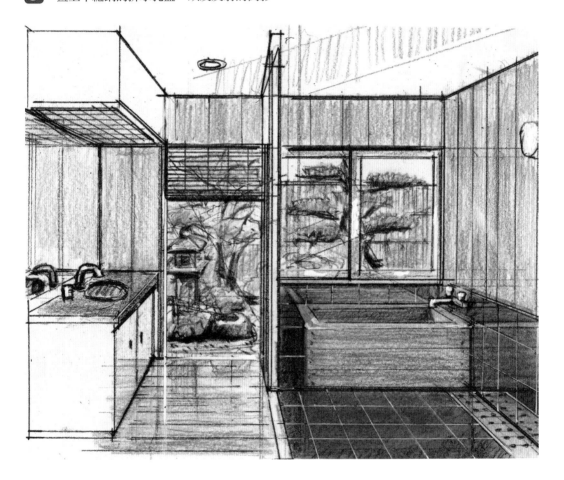

6　用橡皮擦在牆壁鋪設的木板上擦出反光。

7　洗手間鋁製窗框的厚度會出現反光，用白色修正液畫好之後，在地板也畫出一樣的倒影。

8　洗臉台跟浴缸的水龍頭等金屬零件，用黑色跟白色修正液調整出鍍鉻的質感。

9　讓木頭地板反射出燈籠跟綠色的植物。

Lesson 11 廁　　所

　　廁所內的設備，有馬桶、洗手用的櫃台桌、牆上的鏡子兼小型物品的收納櫃（上方裝有日光燈）、廁所正面的裝飾櫃等等。馬桶跟洗手盆的材質為陶瓷，會出現比較強烈的反光。另外，水龍頭等鍍鉻的金屬零件，則會出現更為強烈的反光。把這些反光表現出來，可以大幅提升透視圖的質感。

請將這份單線圖影印放大到B5或A4的尺寸，當作底圖來使用。

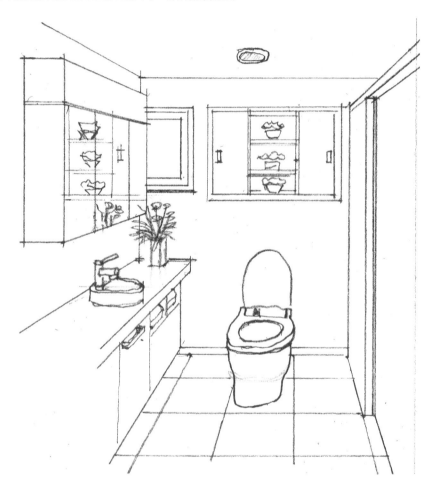

室內裝潢的資料

地面：30㎝四方的白色瓷磚。
牆壁：鏝刀修繕的砂漿、塗上薄荷綠的EP塗料。
天花板：LGS與石膏板、白色塗料。
化妝品櫃：上方與下方設有日光燈、門板表面貼上鏡子

將基本色淡淡的塗上

1 　圖內左邊附帶鏡子的裝飾櫃上方，是乳白色壓克力的照明器具。為了強調此處跟正面左邊的小窗戶的亮光，用衛生紙將bluish grey的Rembrandt粉彩筆，把這兩個部位以外塗滿，降低整體的亮度。

2 　牆壁的部分用LightGreen PC 920淡淡的塗成薄荷綠的風格。

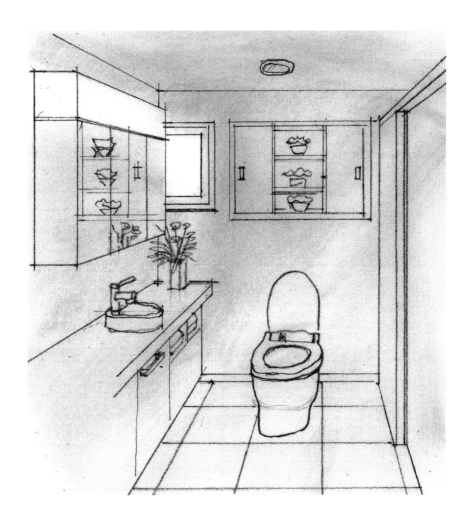

對整體加筆來將顏色加深

1 把正面裝飾櫃的內部塗上顏色。

2 畫上裝飾用的植物（就好比這張透視圖，如果圖內有鏡子存在，可以將植物的位置調整到會被鏡子照出來的地點，讓人理解鏡子的存在）。

3 在櫃台桌跟馬桶畫上頂部光源所造成的陰影，增加立體感。

4 用 LightGreen PC 920 將牆壁的薄荷綠漸漸加深。

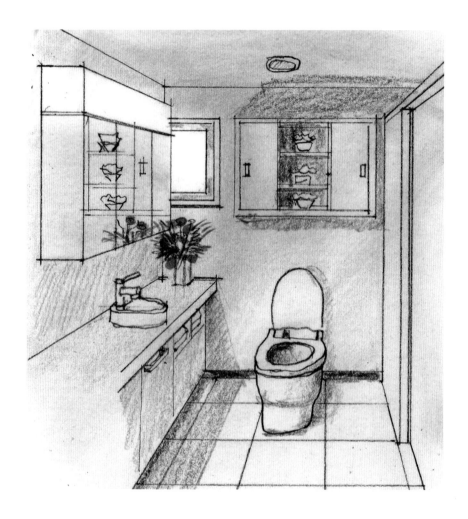

5 透視圖的技法之一，遇到這種整體顏色較少的室內裝潢時，可以加上花朵等裝飾品，讓整張圖的感覺不至於太過鬆散。

Step 3　加上反光跟陰影來提高質感

① 正面的裝飾櫃，用冷色系的深灰色，將陰影明確的畫出來。

② 洗手盆跟水龍頭、衛生紙掛架、把手等的金屬零件，用黑色跟白色修正液調整出反光的亮點。

③ 附帶鏡子的收納櫃，在上方跟底部裝有日光燈。用橡皮擦把牆面擦亮，藉此表現日光燈所發出的光芒。

④ 馬桶跟洗臉盆的櫃台桌，將它們的影子確實畫出來。

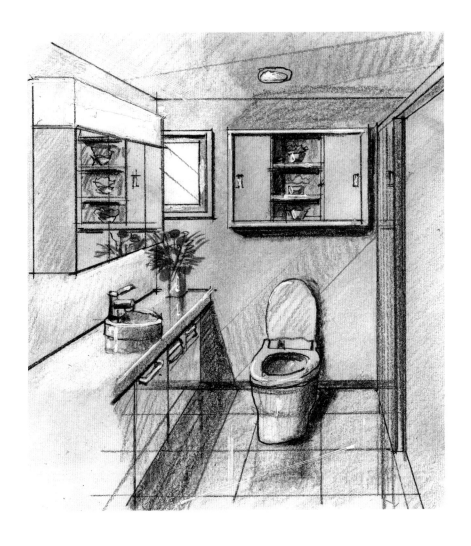

Lesson 12　盥洗與更衣室

　　終於到了住宅內的最後一個部分，盥洗與更衣室。圖內在遠方跟浴室相連，如果可以的話，最好是將浴室跟更衣室同時表現出來，但繪畫的角度卻不允許，因此製作這種以更衣室為主體的透視圖。

請將這份單線圖影印放大到B5或A4的尺寸，當作底圖來使用

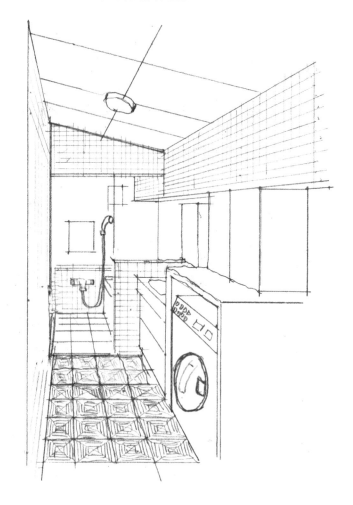

地面：浴室內為瓷磚、更衣室鋪設椰皮墊。
天花板：LGS底層與纖維強化水泥板、白色EP塗料。
牆壁：鑲嵌瓷磚、洗衣機的覆蓋物為白色PVC板、浴室與更衣室的區隔為透明玻璃與
　　　Temperlite玻璃（在此將Temperlite的門板省略）

Step 1　將基本色淡淡的塗上

1　在浴室內的瓷磚跟洗臉台腰牆的部分，淡淡的塗上ScarletLake PC 923。

2　地板的椰皮墊，用Sand PC 940淡淡的塗上。

3　用冷色系的淡灰色來畫出影子。

4　牆壁塗上LightFlesh PC 927。

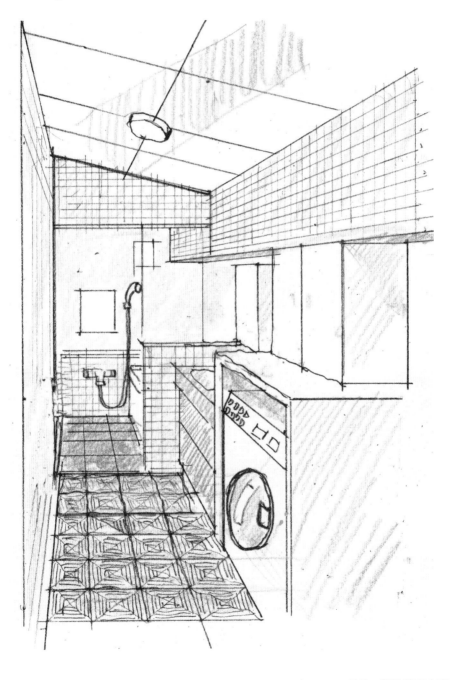

Step 2 持續加筆、把顏色加深

用跟「Step 1」同樣的要領，將顏色加深。

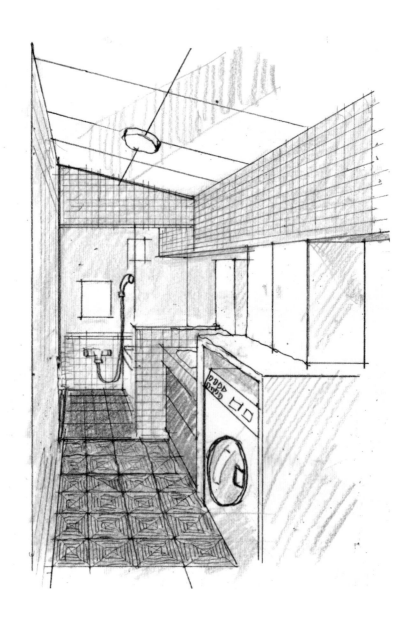

Step 3 畫出反光、陰影、質感

1 洗衣機遮罩的部分，用冷色系的深灰色來畫出陰影。

2 一樣的，將洗衣機的控制面板、出入口透明的蓋子塗上，最後用白色修正液加上亮點。

3 畫上浴室內的水龍頭跟蓮蓬頭。

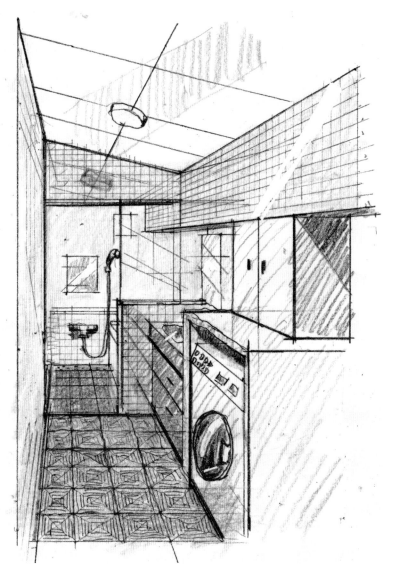

4 讓洗臉台下方收納櫃的面板，反射出地板椰皮墊的倒影。

5 讓瓷磚反射出洗臉台紅色面板的倒影。

6 在洗衣機上方的收納櫃側面，畫出右上橫樑的影子。

Column　完成的透視圖不精美也沒關係

　　沒有人天生就畫得出精美的透視圖，但話說回來，透視圖沒有必要畫到美輪美奐。又不是出自專業美術家的筆下，沒人會抱怨透視圖畫得不美觀。透視圖的重點，不是好不好看，而是比平面圖更容易讓人理解。請用輕鬆的心情拿起筆來嘗試看看。如果擔心，只要事先說明「很抱歉，我畫透視圖的功夫沒有到家，但應該比平面圖更容易理解，所以我還是事先準備」，以這種方式將透視圖拿出來，對方大多會感謝透視圖容易讓人理解的部分，因此得到好的印象。有不少的場合，都會因此發展出合作機會，因為這樣而再次準備透視圖，一次又一次的，很自然的也會越畫越好。這是學會透視圖的祕訣，也是筆者自己過去的經驗（笑）。

第2章 商業建築

　　本章會把重點放在飲食、銷售、飯店、旅館等商業性建築的室內裝潢，來練習透視圖的上色技巧。商業性建築的室內裝潢，表面材質的種類比住宅多出許多。另外還會按照室內設計的方向性，嚴格挑選家具類。基於這幾點，透視圖所會用到的技法也比住宅更為深入。

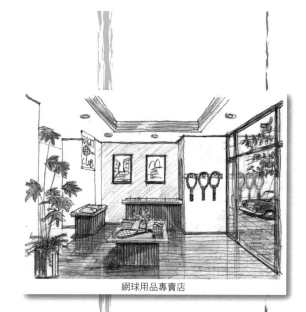
網球用品專賣店

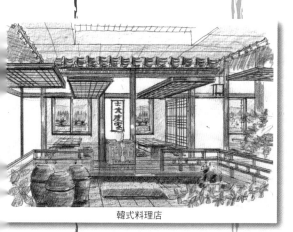
韓式料理店

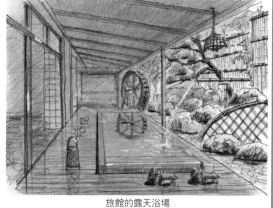
旅館的露天浴場

Lesson 1　網球用品專賣店

　　就設計來看，這個氣氛屬於渡假飯店或網球俱樂部內的用品專賣店。委託人在簡報時看中這張透視圖，實際採用這個設計來進行施工。光靠平面圖，比較不容易將意象表達出來。就算是這種程度的彩色鉛筆透視圖，對工作也有幫助的實際案例之一。

請將這份單線圖影印放大到B5或A4的尺寸，當作底圖來使用。

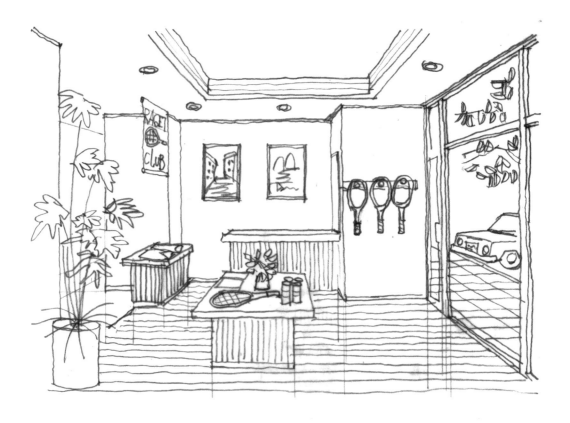

地面：木頭地板。

牆壁：石膏板GL工法、白色塗料。

天花板：LGS底層、石膏板、白色系PVC壁紙、一部分往上凹陷的天花板（木框處理）。

櫃台桌：蜜胺頂板、腰部貼上Tanboa※（商品名稱）。

門窗外框：彩色鋁合金外框（木炭灰）

室外走道：有色混凝土板（橘色）

牆壁收邊條，天花板線板：木製硬木的表面處理

※Tanboa（タンボア）：ABC商會製造的二次曲面牆壁裝潢材料

Step 1　將基本色淡淡的塗上

1 用跟木材接近的米色系Sand PC 940，淡淡的塗在木頭地板上面。

2 天花板往上凹陷的裝飾框，一樣用Sand PC 940淡淡的塗上去。

3 室外走道所鋪設的石材，用Orange PC 918來塗上。

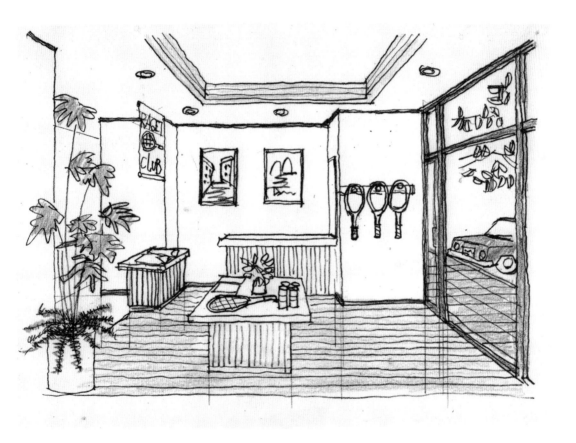

4 汽車的顏色沒有限制，在此選擇藍色系來塗上。

5 植物類用GreenBice PC 913來塗上。

Step 2 對整體加筆來將顏色加深

1 用Sand PC940來加深木頭地板的顏色。木頭的紋路，像下圖這樣疊上TerraCotta PC944等顏色，可以形成木材自然的觸感。

2 天花板凹陷部分的裝飾框，用Sand PC940來塗上比較深的顏色。

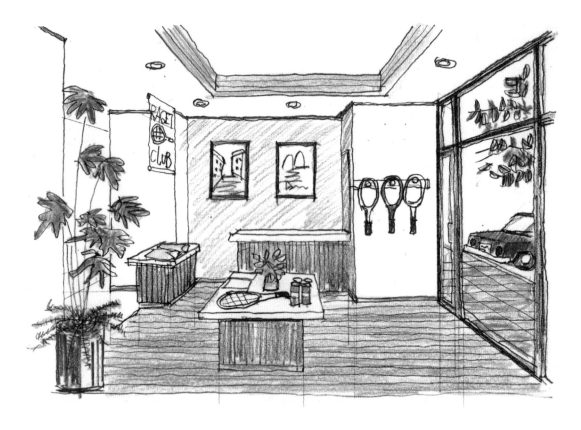

3 室外所鋪設的平板，以稍微斑點狀的方式，畫上比較深的顏色。

4 室內植物的容器是鍍鉻的材質，用暖色系或冷色系的深灰色，像圖內這樣畫出明確的對比，表現出鍍鉻的金屬感。

 沒有時間或是比較簡單的透視圖，在這個「Step 2」的階段，就可以先拿給委託人看。InteriorCoordinator測驗所需要的透視圖，一樣是在這個步驟就算完成。本書會在下一個階段的「Step 3」加上陰影跟質感，來完成更具真實感的速寫透視圖。

Step 3　加上反光跟陰影來提高質感

1　地板如果使用木材，靠窗的部分會變得比較亮，顏色也跟著變淺，因此用橡皮擦稍微擦亮，讓紙張本身的白色浮現出來（也有一開始就不要塗得太深的方法）。這種材料的特徵，是會出現比較強的反光，因此會出現白色牆壁（右邊掛有網球拍的牆面）的倒影。另外，道路一方彩色鋁合金的黑框，也會讓地板出現反射（鏡面）。

2　櫃台桌頂板或展示台往外凸出的部分，要像下圖這樣用暖色系的深灰色畫出影子。

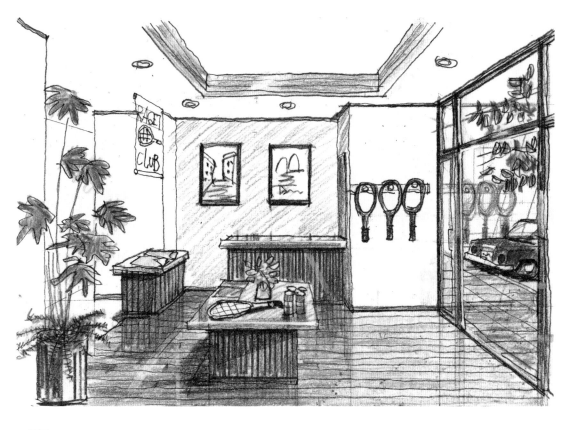

3　窗戶的玻璃，會稍微反射出室內的倒影，可以像圖內這樣以沒有那麼明顯的感覺，在玻璃畫上網球拍跟收邊條。

4　晴朗的天氣就不用說，陰天時汽車的車身下方也會出現比較強烈的陰影。

5　一般來說，木材表面都會出現某種程度的反光，天花板往內凹陷的木框，要像圖內這樣用白色修正液畫上反光的部分。

6　櫃台桌頂板往外凸出的部分，用白色修正液畫出反光。

Lesson 2　韓式料理店

以韓國的傳統住宅為主題所設計的，位在渡假公寓內的韓式料理店。實際施工時跟這張透視圖稍微有點出入，追加了壽司的區塊。完成之後要當作什麼樣的商業空間，對經營跟設計這雙方面來說都很重要。這份透視圖所函蓋的空間相當寬廣，製作起來花了不少時間。

請將這份單線圖影印放大到B5或A4的尺寸，當作底圖來使用。

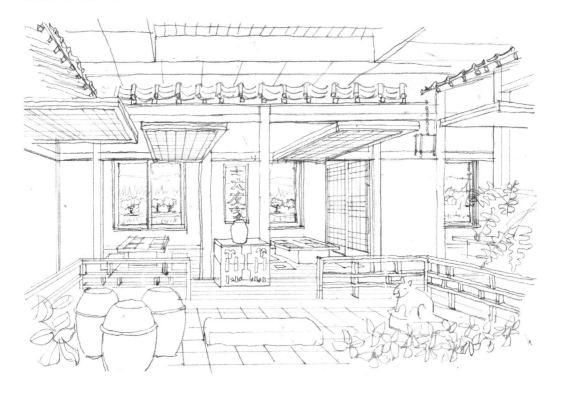

<div style="border:1px solid">室內裝潢的資料</div>

地面：仿石瓷磚（玄關部分）、木頭地板（走廊的部分）。

牆壁：石膏板GL工法、貼上壁紙。

天花板：LGS底層、石膏板、白色系PVC壁紙、一部分鋪設屋瓦。

1　用跟木材接近的米色系 Sand PC 940，淡淡的塗在走廊的木頭地板上面。。

2　窗外的景色要意識到遠景、中景、近景。遠景部分的高山，塗上帶有空氣感的 LightBlue PC 904，針葉樹的部分塗上 DarkGreen PC 908，中景部分的樹木塗上 OliveGreen PC 911。近景的草則是塗上明亮的 AppleGreen PC 912（詳細請參閱 144 頁的山村風景）。

3　左下方的韓式泡菜甕，塗上 TerraCotta PC 944。

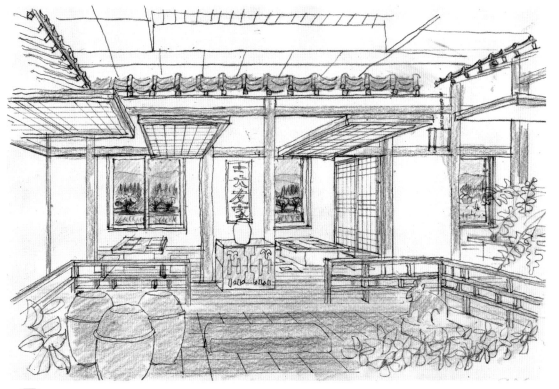

4　下方的平板石，用 BlueViolet PC 933、LightFlesh PC 927、冷色系的淡灰色或中灰色來進行混色。

5　屋瓦的部分塗上暖色系的中灰色。

6　室內植物，用明亮的 AppleGreen PC 912 來淡淡的塗上。

7　吊在天花板的裝飾用的紙門，木頭部分塗上 DarkBrown PC 946。

Step 2　對整體加筆來將顏色加深

1 一邊在屋瓦的部分加上陰影，一邊將顏色加深。要注意屋瓦圓弧部分的陰影。

2 把柱子跟門窗上框的顏色加深。

3 泡菜的甕，把側面的顏色加深。頂部會被光照到，因此要亮一點。

4 把室內植物的綠色加深。

5 正面櫃子的金屬零件，塗上LemonYellow PC 915。

6 掛在天花板的紙門也將顏色加深。

7 天花板的部分像圖內這樣，用較為明亮的灰色稍微塗上。

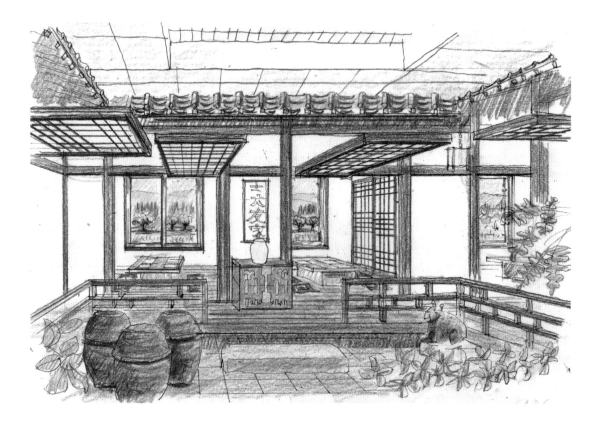

　　完成以上的作業，就會成為足以將餐廳的氣氛表達出來的透視圖。在此完成也不會有任何問題。就速寫透視圖來看，風景的構圖讓人一看就知道這是風景，木材的部分有著木材應有的顏色，甕的色彩也是如此。「Step 3」會在這張透視圖加上質感，更進一步提高速寫透視圖的完成度。

Step 3　加上反光跟陰影來提高質感

1　用暖色系的深灰色，來強調走廊地板下方的陰影。

2　在左邊的甕加上陰影，頂部用橡皮擦擦亮。

3　在走廊的地板，畫上柱子跟家具的倒影。

4　柱子跟門窗上框的木材，用橡皮擦擦亮來當作反光。

5　吊在天花板的紙門，用白色加上冷色系的淡灰色來降低亮度。

6　在狗的石雕加上陰影來得到立體感。

7　室內植物用 OliveGreen PC 911 來加深顏色。

8　正面窗戶的鋁框，用白色修正液來畫出反光，表現出鋁合金的質感。

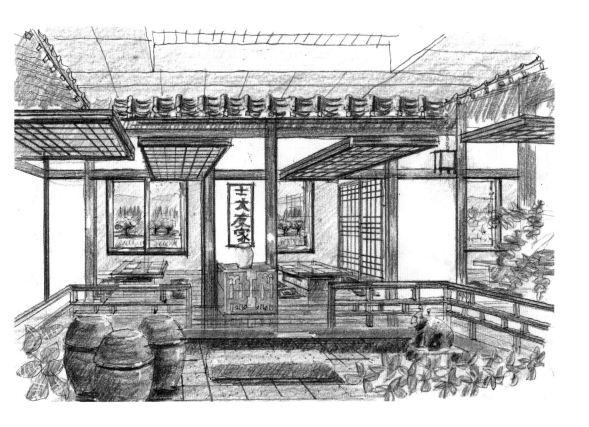

9　把正面石階的陰影加深來得到立體感。

Lesson 3　Lounge Bar

這間Lounge Bar使用藤椅來得到休閒的氣氛，採用這種家具的缺點，是繪製底圖的階段得花上不少時間。為了簡報實際上的需要，才特別採用這種構造複雜的椅子，如果不想為一張透視圖花太多時間，可以在一開始先採用款式較為簡單的椅子跟桌子，把整張透視圖整理出來再說。

請將這份單線圖影印放大到B5或A4的尺寸，當作底圖來使用。

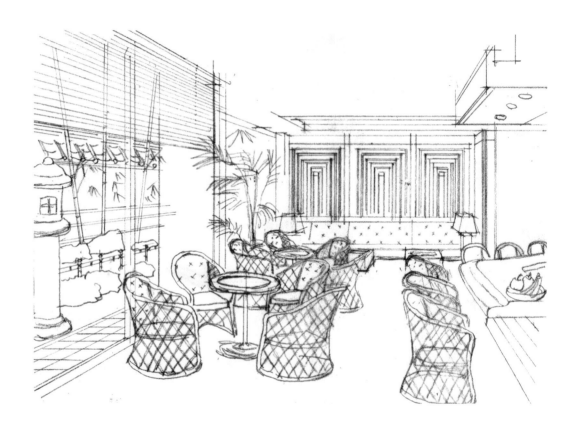

室內裝潢的資料

地面：地毯。
牆壁：石膏板GL工法、貼上壁紙。
天花板：LGS底層、石膏板、白色系PVC壁紙。
櫃台桌：蜜胺頂板、腰部以下為PVC皮革軟墊的自然色。
正面：裝飾性照明。

Step 1　將基本色淡淡的塗上

1　為了讓窗外跟室內產生亮度上的落差，把 bluish grey 的 Rembrandt 粉彩筆抹在衛生紙上，像右圖這樣淡淡的塗上。超過的範圍用橡皮擦擦掉。

2　地毯的部分用橙紅色系來塗上淡淡的底色。

3　大廳中藤椅的藤條，塗上較為明亮的 YellowOcher PC 942。

4　室外的石頭以冷色系的淡灰色為主，影子的部分使用 BlueViolet PC 933 跟 Flesh PC 939。

5　正面的裝飾性牆壁，塗上 SienaBrown PC 945。

6　坪庭（迷你庭院）的植物，塗上 AppleGreen PC 912。

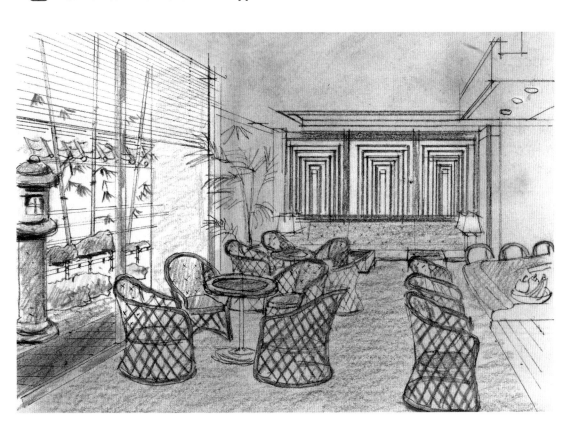

Step 2　對整體加筆來將顏色加深

1　用暖色系的中灰色，在地毯畫上小紋※一般的樣式。像下圖這樣，從近畫到遠。遠處的部分適度的省略，可以創造出距離感。

2　藤條的部分如果顏色太淡，會讓圖的氣氛太過鬆散，在此用DarkBrown PC 946來將顏色加深。

3　將整體的顏色漸漸加深。

4　正面的裝飾性照明，用LemonYellow PC 915來表現光芒（不要畫得太濃）。

5　百葉窗用DarkBrown PC 946來繪製，要空出縫隙，讓室外的景色被看到。

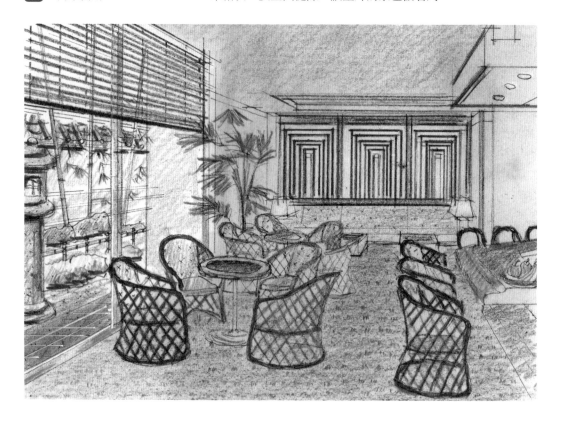

※ 小紋：整體帶有細小圖樣的和服

Step 3 加上反光跟陰影來提高質感

1 在地毯畫出椅子跟桌子的影子來得到真實感。

2 燈籠跟植物的部分也加上影子。

3 將椅背的顏色加深。

4 圖內遠方的板凳，頂部要亮、側面加暗。

5 圓桌支架的金屬棒，用白色修正液來加上反光，呈現金屬的感覺。

6 地毯接近窗戶的部分要亮起來，遠處的地毯則是加深顏色，並加上暖色系的中灰色來變暗。

7 百葉窗的部分，畫上冷色系的淡灰色讓亮度降低。

8 櫃台桌的頂板，凸出來往下彎的部分加上影子。

9 正面窗戶的鋁製窗框加上亮點，創造出鋁合金的質感。

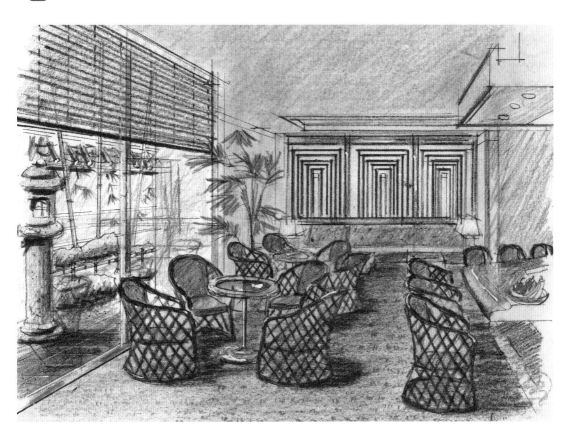

　住宅所使用的地毯，大多沒有花樣，商業設施則是因為面積較大，因此傾向於帶有圖案的地毯。圖內這種圖案較小、排列較為精簡的地毯，是常常會被使用的款式。重點是花些時間來細心的繪製，以免圖案變得太過草率。

可以看到庭院的日式料理店。雖然是室內裝潢的透視圖，但室外庭院的景觀跟造景，對這間和室來說具有很大的意義，屬於相當特殊的案例。為了讓室外的庭院可以浮現出來，要降低室內的亮度來強調庭院的部分。

請將這份單線圖影印放大到B5或A4的尺寸，當作底圖來使用。

室內裝潢的資料

地面：外廊鋪設緣甲板[※]、和室為疊蓆。
牆壁：京聚樂風格的PVC膠膜。

※ 緣甲板：寬6～12㎝，厚12～15㎜，長邊為樺接的地板用和風木材

Step 1　降低室內空間的亮度

1　為了讓和風的庭園被突顯出來，把bluish grey的Rembrandt粉彩筆塗到衛生紙上，像下圖這樣薄薄的塗在室內空間的部分。超出的範圍用橡皮擦擦掉。

持續加筆、把顏色加深

1 彩色鉛筆的特徵之一，是保留紙張本身的白色，讓整體的氣氛較為明亮。這份透視圖為了避開這種現象，用 Rembrandt 粉彩筆的橘色，薄薄的塗在和室的聚樂牆上。之後將砂紙墊在下面，塗上 YellowOcher PC 942 來呈現砂礫的質感。

2 疊蓆的部分塗上 Sand PC 940，為了呈現疊蓆的綠色，將 AppleGreen PC 912 淡淡的塗上。

3 室外長有苔蘚的部分，塗上 GreenBice PC 913。

4 燈籠與石頭的部分，用冷色系的淡灰色當作底色，影子的部分使用 BlueViolet PC 933 跟 Flesh PC 939 來創造出石頭的觸感。

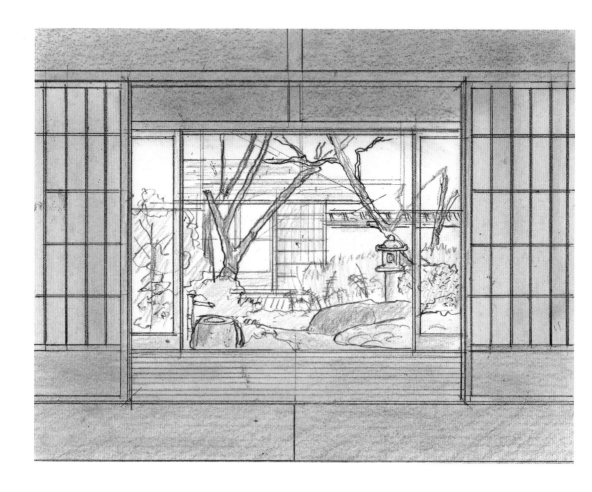

畫出反光、陰影、質感

1 為了降低室內的亮度，更進一步的把 bluish grey 的 Rembrandt 粉彩筆抹在衛生紙上，來塗到紙門的部分。讓亮度變得比「Step 2」更低。

2 在走廊地面的緣甲板（木板），畫上庭院的植物跟水手缽的倒影，並用橡皮擦擦亮來當作反光。

3 紙門格子的部分跟下方板狀的部分，用 Sepia PC 948 來降低顏色的亮度。

4 用灰色在疊蓆畫出紙門的影子。

5 正面位在庭園中央的穗牆，用 YellowOcher PC 942 或 Sepia PC 948 來畫出掃帚前端的感覺。

6 在庭園的植物分出比較亮跟比較暗的綠色，然而用灰色加上影子來增加立體感。

7 將靠近下方的手水缽畫上陰影，亮的部分用白色修正液修補。

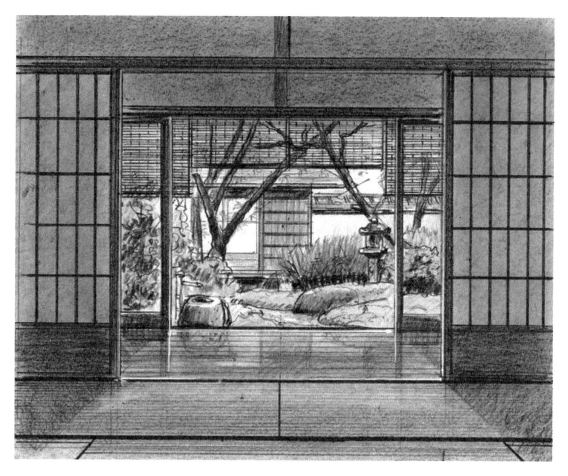

8 紙門與木製拉門厚度的部分，用白色修正液畫出亮點。考慮到正面的部分多少也會反光，用橡皮擦稍微擦亮，讓紙張本身的白色浮現出來。

露天溫泉的透視圖。這間露天溫泉的右邊，是像崖壁一般帶有高低落差的日式庭院，設計的主題是一邊泡溫泉一邊享受庭院的風景。溫泉的浴池跟打湯（高處沖下熱水的設備），都是這張透視圖的重點。

請將這份單線圖影印放大到B5或A4的尺寸，當作底圖來使用。

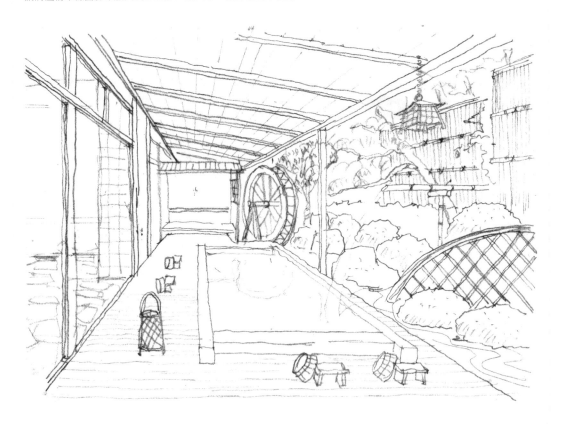

室內裝潢的資料

地面：鋪板。
牆壁：纖維強化水泥板、噴上壓克力賴氨酸。
天花板：屋簷天花板的表面處理。
門窗外框：彩色鋁合金外框（木炭灰）

1　為了讓日式庭院可以浮現出來，半室內的空間，全都用 bluish grey 的 Rembrandt 粉彩筆塗在衛生紙上，像圖內這樣薄薄的塗上來填滿。超出範圍的部分用橡皮擦擦掉。

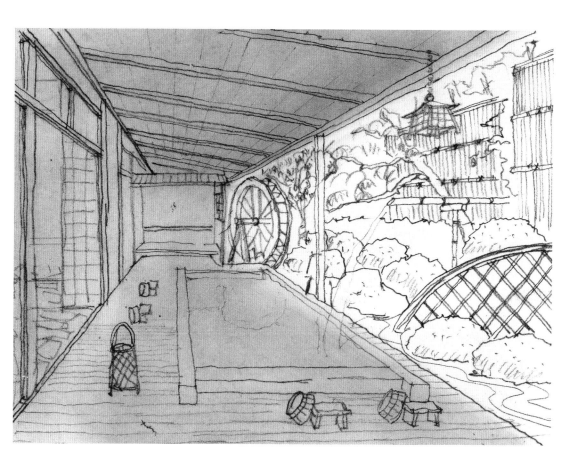

1　浴池的溫泉，用LightGreen PC 920來畫出草津溫泉那獨特的色彩。

2　地面的木板塗上YellowOcher PC 942。

3　庭院種植的植物，在一開始塗上較為明亮的GreenBice PC 913，一般來說高度越低的樹木綠色越是明亮，高度往上增加時，要改成比較深的OliveGreen PC 911或DarkGreen PC 908。

4　竹籬塗上YellowOcher PC 942。

5　屋簷天花板塗上YellowOcher PC 942。

6　砂礫跟石塊以冷色系的淡灰色打底，影子的部分用BlueViolet PC 933跟Flesh PC 939來畫出石頭的質感。

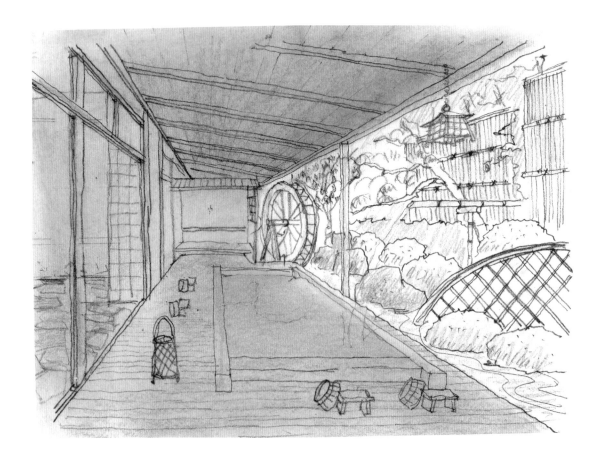

Step 3　加上反光跟陰影來提高質感

1　用 DarkBrown PC 945 在浴池畫出水車的倒影。如果水面有波紋存在，要像圖內這樣讓倒影搖晃。另外在水車上面，用白色修正液畫出水面所造成的反光，並在每一片板子用黑色畫上陰影。

2　在植物加上影子來得到立體感。

3　打湯沖下來的水柱，落在浴池內所形成的軌跡，要先用灰色的粉彩筆來降低亮度，然後用白色修正液來表現水流跟水花的樣子。

4　用白色修正液在水面加上小小的波浪。

5　表現出濕掉的地板所形成的反光。

6　在圖內下方的水盆跟板凳畫上陰影，藉此得到立體感。

7　用暖色系的淡灰色，來降低屋簷天花板的亮度。

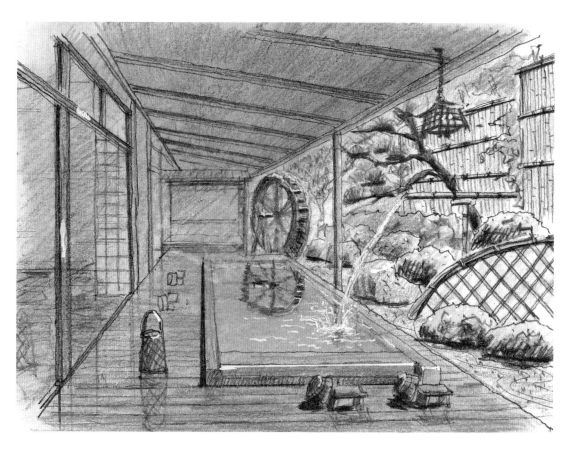

8　打湯用的竹子、庭院的植物、建仁寺竹籬與內圖下方的光悅寺竹籬，用黑色強調影子來提高對比。

9　黑色鋁製窗框的柱子跟橫木，上好顏色之後，用白色修正液畫出反光。

Lesson 6　飯店的三人房

商旅飯店一般都是以雙人房為中心，但是在渡假飯店之中，對於三人房的需求似乎也不在少數。這份透視圖提出三張床舖較為自然的排列方式，以取代三張床並排的陳列手法。原本是實務簡報所使用的圖片，修改成透視圖來給本書使用。

請將這份單線圖影印放大到B5或A4的尺寸，當作底圖來使用。

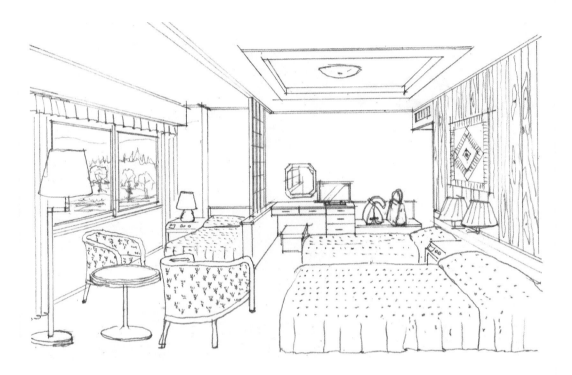

室內裝潢的資料	地面：地毯。
	牆壁：石膏板GL工法、貼上米色系壁紙、一部分貼上Peeling※。
	天花板：LGS底層、石膏板、白色系PVC壁紙、一部分的天花板內凹（木框處理）。
	書桌、行李桌：橡木、亮光漆處理。
	窗框：自然色鋁製窗框、雙層玻璃。
	茶几、扶手椅：獨自設計的特製品。
	地毯、床單、窗簾：獨自的特製品。

※Peeling：以膠合板為底層，貼上帶有溝道的裝飾用木材所製成的化妝板

Step 1　將基本色淡淡的塗上

1　把 DarkGreen PC 908 淡淡的塗在地毯上。

2　右邊牆壁的 Peeling、天花板內凹部分的裝飾框，用 Sand PC 940 淡淡的塗上。

3　床單塗上 Flesh PC 939，窗簾也是使用同一種顏色。

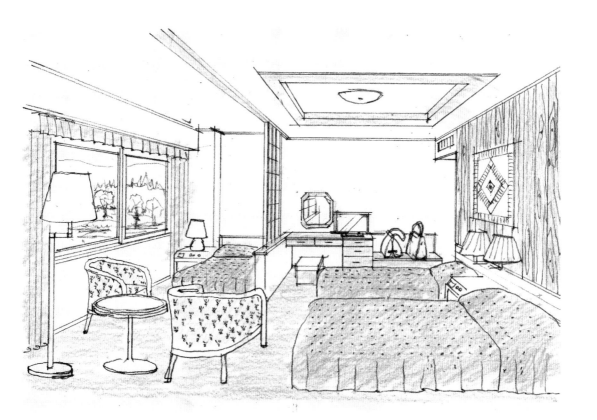

Step 2　對整體加筆來將顏色加深

1️⃣　綠色的地毯，畫的時候墊上砂紙來提高地毯的質感。

2️⃣　幫茶几跟立燈等小配件塗上顏色。

3️⃣　將整體的顏色加深。

4️⃣　用CrimsonRed PC 924在床單畫上小紋一般的圖樣。

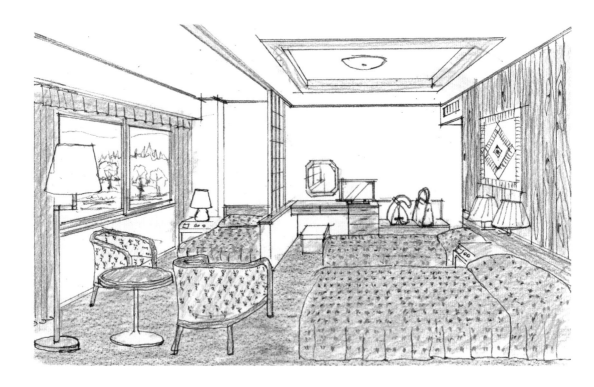

Step 3　加上反光跟陰影來提高質感

1　用冷色系的深灰色，在地板畫上扶手椅跟茶几的影子。在椅子側面畫上陰影來增加立體感。

2　繪製室外的風景。室外的景色必須留意遠景、中景、近景，詳細請參考第5章的風景。

3　用冷色系的灰色跟LightBlue PC 904、BlueViolet PC 933，在立燈與夜燈的燈罩加上淡淡的陰影。

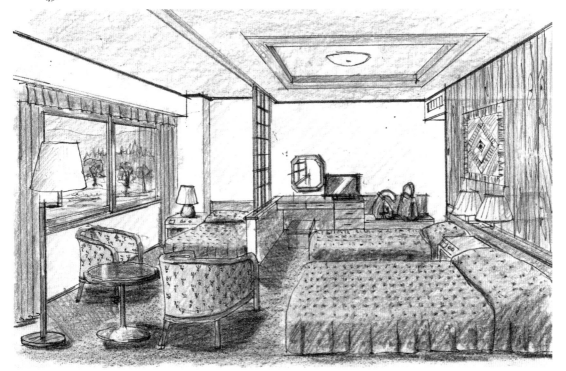

4　用冷色系的淡灰色，在天花板跟牆壁畫上陰影來降低亮度。

5　用冷色系的中灰色，在床單的側面畫上陰影。另外在頂部轉角的部分，用橡皮擦將顏色擦淡，藉此表現反光。

6　在窗戶的窗框塗上冷色系的淡灰色，然後用筆型的橡皮擦將顏色擦淡來當作反光。

7　把茶几的支柱塗黑，並用白色原子筆加上反光，來表現出金屬的質感。

8　在右邊牆壁畫上裝飾用的壁毯。繪製壁毯的時候，太過偷懶會給人隨便的感覺，過於細膩會顯得突兀，請多加注意。

Lesson 7　旅館的休息區

與正面庭院相接的走廊通往溫泉，這是溫泉旅館位在浴池外的休息區。右邊設有圍爐的桌子跟椅子，左邊是美術品的陳列櫃。木材的部分使用較深的棕色，室內裝潢的設計稍微偏向民俗風格。這張透視圖也是用實際案例的簡報資料修改而成。

請將這份單線圖影印放大到B5或A4的尺寸，當作底圖來使用。

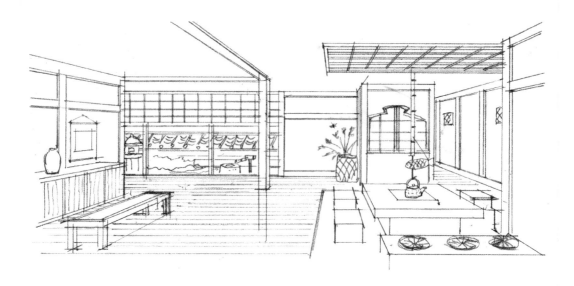

室內裝潢的資料

地面：木頭地板、一部分鋪上地毯。

牆壁：石膏板GL工法、聚樂樣式的PVC壁紙、木頭部分為著色處理。

天花板：LGS底層、石膏板、白色系PVC壁紙。

圖內左邊的裝飾櫃：蜜胺化妝板。

窗框：彩色鋁合金的窗框（木炭灰）

將基本色淡淡的塗上

1 紅色的地毯塗上 ScarletRed PC 922。

2 聚樂牆跟木頭地板塗上 YellowOcher PC 942。

3 柱子、樑、裝飾櫃塗上 DarkBrown PC 946。

4 圍爐桌的腰部跟大谷石，塗上暖色系的淡灰色。

5 圍爐桌的椅子塗上 DarkBrown PC 946。

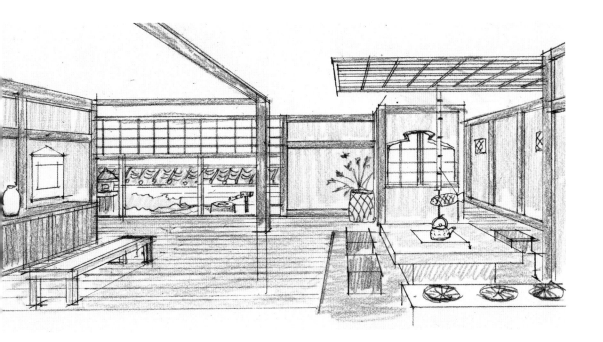

6 長椅的木頭部分上色之後，用 Sand PC 940 跟 AppleGreen PC 912 塗上疊蓆的顏色。同時在疊蓆的邊緣塗上黑色或較深的棕色。

Step 2　對整體加筆來將顏色加深

1　從「Step 1」塗上淡彩的狀態，漸漸將顏色加深到下圖這種程度。

2　將室外的部分上色。砂礫跟石塊以冷色系的淡灰色為底色，影子的部分塗上 BlueViolet PC 933 跟 Flesh PC 939 來表現出石頭的質感。

3　將圍爐周圍的陰影表現出來。

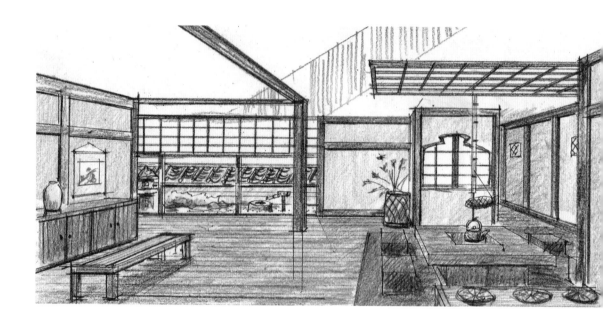

Step 3 加上反光跟陰影來提高質感

1 畫上陰影的基本，是頂部加亮、側面變暗。以這種方式來幫圍爐的椅子跟桌子加上陰影。

2 在柱子跟樑的木材部分加上反光來提高質感。用橡皮擦把顏色擦淡，表現出被光照到的部分，更進一步的用白色修正液畫出亮點。

3 在圖內左邊裝飾櫃的拉門，加上反射的倒影。

4 在走廊地面的木板畫上柱子的倒影，提高木頭地板的質感。

5 把紅色地毯的顏色加深，提高透視圖的濃淡對比。

6 在天花板塗上冷色系的淡灰色。

7 把圍爐桌子跟椅子的影子加深。在桌子頂部畫上倒影來提高質感。

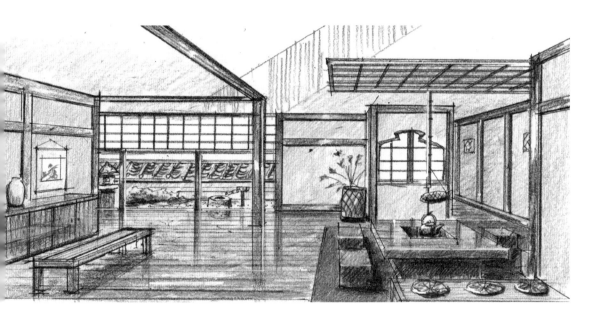

透過檢查來修正透視圖

　　重新檢查，是各種作業都會執行的程序之一。比好說考試的時候，交卷之前會檢查是否有粗心的錯誤。這種檢查對透視圖來說，會找到的不光只是粗心的錯誤。比方說加班時把明天討論要用的透視圖完成，隔天上班時發現忘了畫家具的影子，或是反光太過微弱等等，找出可以改善的部位。過了1天或2天再次檢查，又另外發現可以改進的部分。就算擁有好幾年的透視圖作畫經驗，這種事情仍舊是頻頻的發生，實在很不可思議。也就是說，過一小段時間之後重新檢查、修正與改進，對透視圖來說是很重要的作業。

第3章 室外裝潢

　　本書是以室內的透視圖為主，建築外觀的透視不屬於主要的對象。但住宅的玄關周圍、店舖正面的外觀等等，都是實務之中常常會遇到的需求。因此在本章一起來練習跟特定室外空間有關的表現手法。

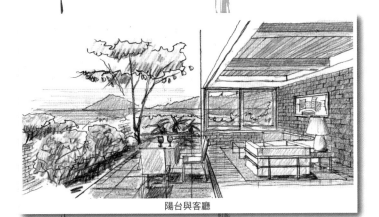
陽台與客廳

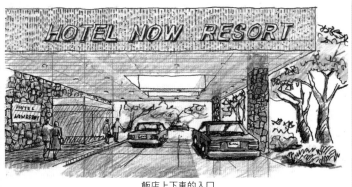
飯店上下車的入口

Lesson 1　陽台與客廳

這張透視圖是客廳跟景觀良好的陽台。為了表現開放性的室內空間，視點的角度，選擇區隔室內與室外之門窗外框的邊緣。把遠景、中景、近景表現出來，讓透視圖得到延伸出去的感覺。另外在室外擺上桌椅，藉此表現出陽台的氣氛。這些都是商業建築的簡報之中，非常有效的技法。

請將這份單線圖影印放大到B5或A4的尺寸，當作底圖來使用。

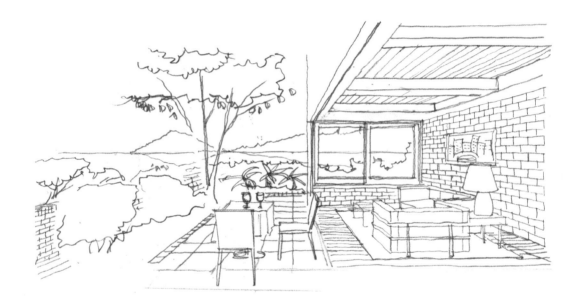

表面材質的資料

地面：木頭地板、一部分鋪上地毯、陽台部分鋪設有色混凝土板。
牆壁：貼上紅磚造型的瓷磚。
天花板：LGS底層、石膏板、天花板跟樑的表面處理、貼上木製面板。
窗框：鋁製窗框、耐酸鋁的表面處理。

Step 1　將基本色淡淡的塗上

1　在室外的植物塗上淡淡的 OliveGreen PC 911。

2　用 Ultramarine PC 902 將海洋淡淡的塗上。

3　遠景的島嶼用天空的顏色（藍色）打底，把綠色淡淡的塗上去。遠景的高山，原則上要用天空的藍色跟山的綠色混合在一起，要是距離更遠，天空的顏色就會比較強。反過來看如果距離拉近，則樹木的綠色就會增加。詳細請參閱第 144 頁的「風景」。

4　室內的紅磚，塗上淡淡的 TerraCotta PC 944。

5　木頭地板跟天花板，塗上 YellowOcher PC 942。

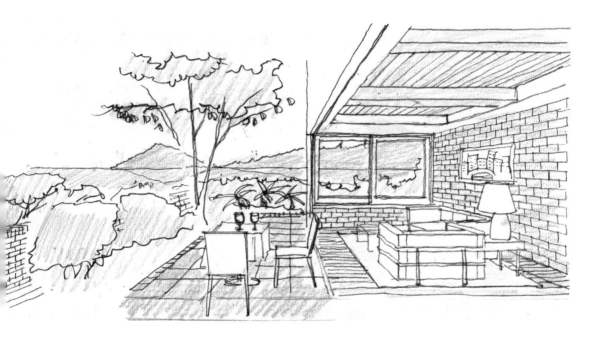

對整體加筆來將顏色加深

1 樹木被光線照到的頂部，塗上LemonYellow PC915、AppleGreen PC912，中間以下塗上 OliveGreen PC911。地面的影子等，則是塗上冷色系的中灰色。

2 天花板的木板以YellowOcher PC942為底色，不規則的畫上DarkBrown PC946或 SienaBrown PC945，讓顏色產生變化。

3 牆壁以TerraCotta PC944為中心，用斑點狀來加上SienaBrown PC945等顏色，表現出紅磚 不均勻的模樣。

4 地毯以TrueGreen PC910為基礎，墊上砂紙來塗上暖色系的中灰色，創造出地毯的質感。

5 在樑加上陰影，讓側面變暗。

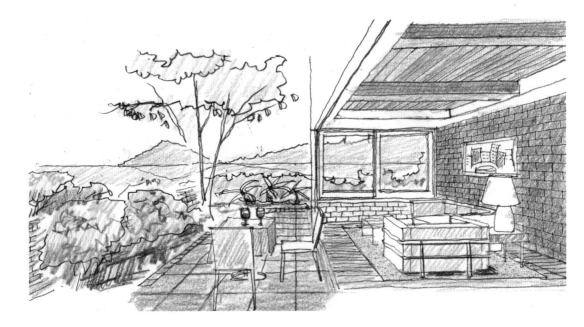

6 陽台的椅子跟桌子，頂部要亮、側面變暗，以這個原則來加上冷色系的淡灰色，創造出立體 感。用一樣的方式，將室內的長椅加上陰影。請參考下方的照片。

陽光一定會從上方照下來，表現植物的時候要讓頂部 變亮，側面因為陰影而變暗。請參考右方的照片。

加上反光跟陰影來提高質感

1 用冷色系的深灰色，在陽台地板畫出椅子跟桌子的影子。

2 將客廳的椅子、桌子、立燈加上陰影。燈罩用LightBlue PC 904、BlueViolet PC 933來加上陰影。

3 在樑的木材部分加上反光來增加質感。用橡皮擦將顏色擦淡，表現出被光照到的感覺，更進一步用白色修正液加上亮點。

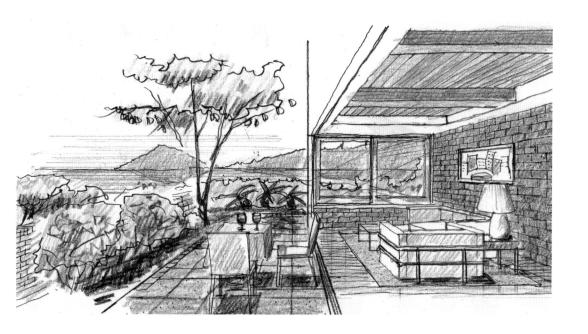

4 正面的鋁製窗框塗上暖色系的淡灰色，反光的部分用橡皮擦將顏色擦淡，藉此表現出被光照到的部分。更進一步用白色修正液畫上亮點，形成鋁合金的質感。

5 在種植的矮樹底部，用暖色系的深灰色畫上影子。矮樹一定要像這樣在地面的部分畫上黑影。

6 將遠方風景的顏色加深、整理到位。

7 牆面的紅磚，用較深的棕色畫出不均勻的感覺。另外用黑色畫上斑點，創造出磚頭的觸感。

Lesson 2　住宅的玄關與停車場

住宅玄關周圍的透視圖。對於住宅、公寓、店面來說，玄關都是一棟建築物的臉孔。蓋新房子或是改建的時候，最好都要附上相關的透視圖。這張透視圖把住宅的玄關跟停車位、玄關前的樹木跟圍牆都納入視野之中。

請將這份單線圖影印放大到B5或A4的尺寸，當作底圖來使用。

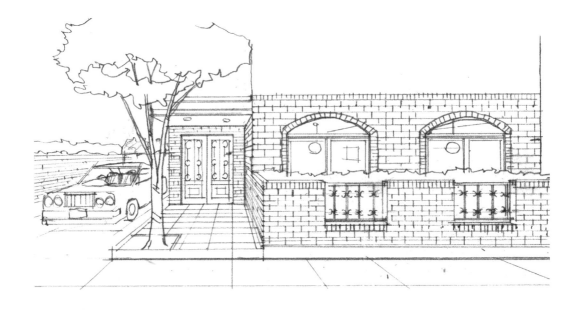

表面材質的資料

道路：鋪設柏油、玄關前方為混凝土板。
外牆：貼上紅磚造型的瓷磚。
窗框：耐酸鋁的表面處理。

Step 1　將基本色淡淡的塗上

1　外牆的紅磚，塗上 BurntOcher PC 943 來當作底色。

2　窗戶跟道路的表面，用衛生紙將粉彩筆的灰色薄薄的塗上。

3　在樹木塗上淡淡的 OliveGreen PC 911。

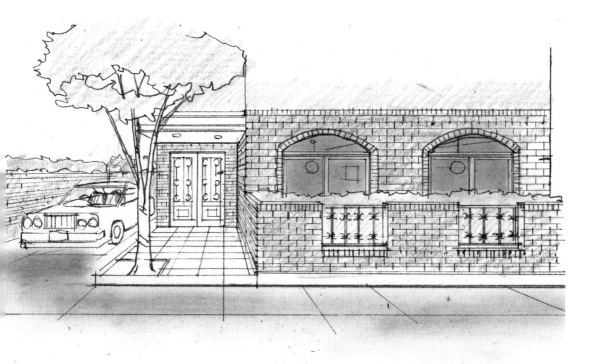

Step 2 　對整體加筆來將顏色加深

1　把「Step 1」塗上淡彩的狀態，漸漸將顏色加深到下圖這樣的感覺。

2　在外牆的紅磚畫出沒有烘烤均勻的質感。這種不均勻的觸感是紅磚最大的特徵，可以讓素材的氣氛增添一些色彩。最近的紅磚另外也有色澤均勻的產品，以及年代看似非常古老的造型，種類相當多元。現在所流行的電腦繪圖，不論是什麼樣的磚頭，都可以用極為逼真的方式重現，這是速寫透視圖無法辦到的。不光是紅磚，大部分的表面材質都是如此。但速寫透視圖沒有必要去表現太過特殊的質感，只要畫到可以讓人知道這是紅磚的程度就好，這也是透視圖的表現技法之一。

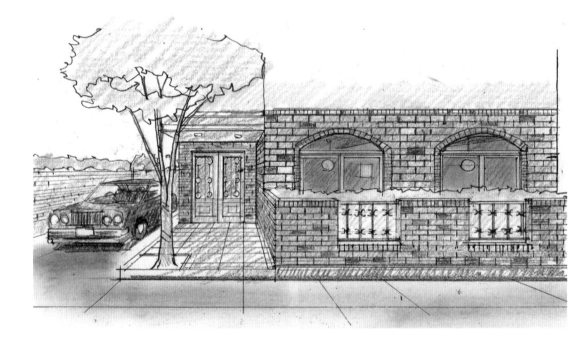

加上反光跟陰影來提高質感

1️⃣　畫上陰影的基本原則,是頂部加亮、側面變暗。以此為原則來幫圍牆跟圍牆內部的樹木加上明暗。

2️⃣　玄關前較高的樹木,葉子的上半塗上AppleGreen PC 912、LemonYellow PC 915。下半塗上
OliveGreen PC 911來得到立體感。樹幹的部分加上黑色的陰影。

3️⃣　位在室內的吊燈,用橡皮擦把顏色擦淡,更進一步的用白色修正液來加上光點。

4️⃣　紅磚圍牆的頂部,用白色修正液來加上亮點。

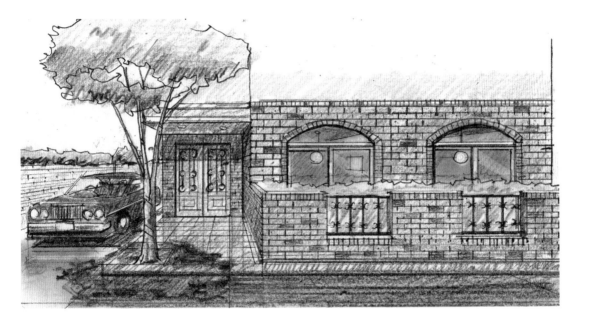

5️⃣　用白色修正液來畫上汽車側面鍍鉻的飾條。

6️⃣　用暖色系的中灰色將馬路的亮度降低,淡淡的畫上圍牆的倒影。

馬路表面的柏油,乾燥的時候雖然不會出現倒影,但如果因為雨水等因素而處於濕的狀態,則
會反射出車輛、行人、建築物之一部分的倒影。由專業人士製作的透視圖,就算馬路處於乾燥的
狀態,大多也會將倒影表現出來。理由似乎是這樣比較有透視圖的感覺。

Lesson 3　和風料理店的玄關

以和風建築而知名的木工師傅．平田雅也先生所設計的作品，在本人的許可之下修改成練習用的透視圖。設定為接近夕陽的時間、店內的照明被點亮的狀態，動筆之前先用粉彩來降低亮度。

請將這份單線圖影印放大到B5或A4的尺寸，當作底圖來使用。

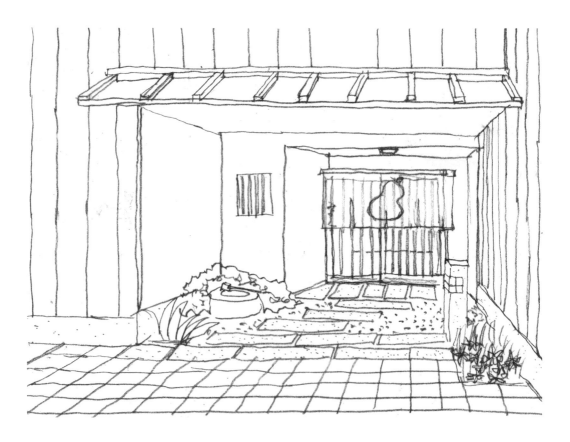

地板：玄關前方、花崗石、碎石、混凝土板。

外牆：有色鋁製SpandrelWall（金屬化妝板）、一部分噴上壓克力賴氨酸。

天花板：LGS底層、纖維強化水泥板、UP塗裝。

1 影印紙的白色，很難表現出夕陽時分的感覺，要像圖內這樣用衛生紙塗上 bluish grey 的 Rembrandt 粉彩筆，把遮陽板跟玄關、店內以外的部分塗成均等的灰色。

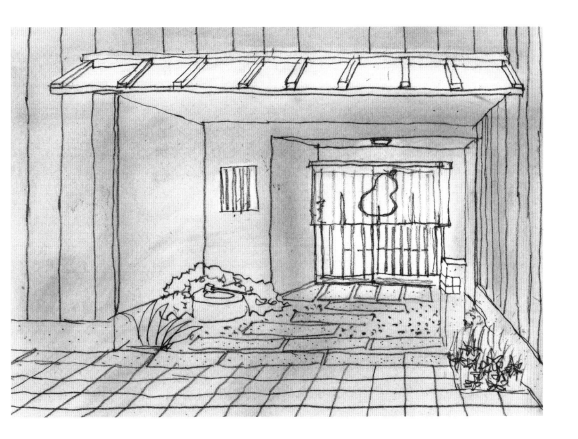

1 外牆噴灑賴氨酸的部分，塗上 YellowOcher PC 942。

2 加上室外的顏色。碎石跟造景用的石塊，用冷色系的淡灰色來打底，影子的部分用 BlueViolet PC 933 跟 Flesh PC 939 來創造出石頭的質感。

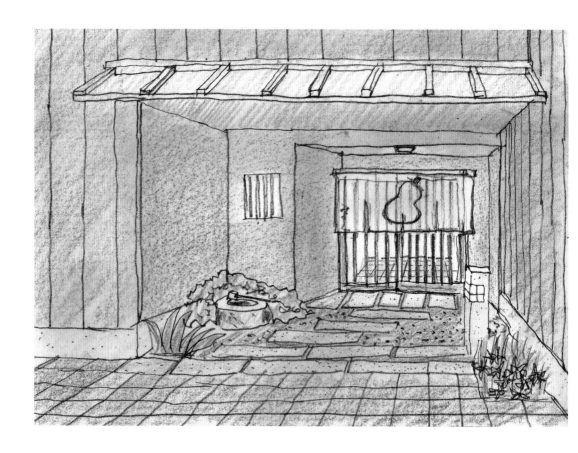

加上反光跟陰影來提高質感

1 畫上陰影的基本，是頂部加亮、側面變暗。用暖色系的中灰色在遮陽板的瓦棒（等間隔的木條）畫上陰影。

2 水手鉢跟植物，用冷色系的中灰色來畫上陰影。

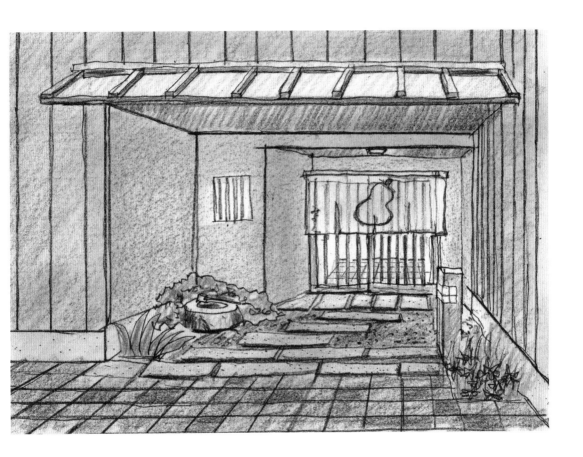

Step 4　畫出反光、陰影、質感

1　在下方所鋪設的黑色石磚，塗上一層薄薄的深灰色粉彩，將影印紙的白色給蓋掉。接著用白色修正液在瓷磚的接縫畫上白線。

2　玄關地面的石板，會反射出店內的光芒。

3　外牆鋁製的黑色化妝板會出現反光，像下圖這樣用橡皮擦把一部分的顏色擦淡，並反射出門簾等物品的倒影。

4　這種形態的店家，開始營業的同時，會在店門前灑水來迎接客人。這會讓玄關石材的反光變強，圖內讓建築外牆一部分的倒影反應在地板的石磚上，藉此表現灑過水的質感。

5　用橡皮擦將門簾上方的落地燈擦亮，一部分被照亮的牆壁，也要用橡皮擦擦亮。另外還要用白色修正液來畫出亮點。

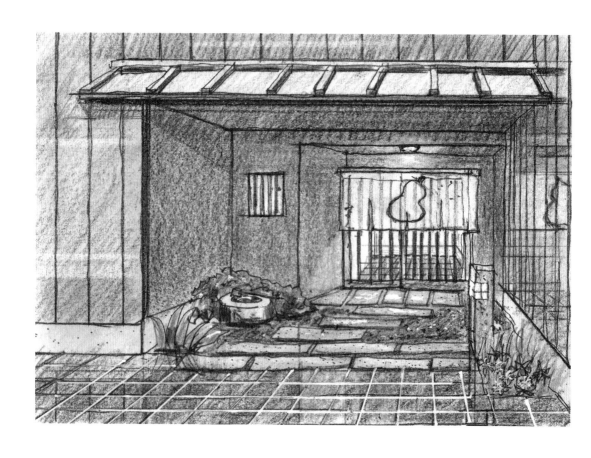

只用彩色鉛筆來簡單上色的範例

　　對於這間店面，本書介紹的上色方式，是先用粉彩筆來降低亮度。下面這張速寫透視圖，沒有經過這道麻煩的程序，從頭到尾只用彩色鉛筆來完成。跟左頁的「Step 4」相比，質感的描繪雖然比較差，但速寫透視圖的用途，是讓對方瞭解店面所擁有的氣氛，所以仍舊是很充分。下圖彩色鉛筆的筆觸雖然比較粗糙，但同時也帶有速寫那獨特的輕快感，屬於一種技巧跟風格。地板的白色接縫，必須跟粉彩或麥克筆搭配才有辦法畫出來。

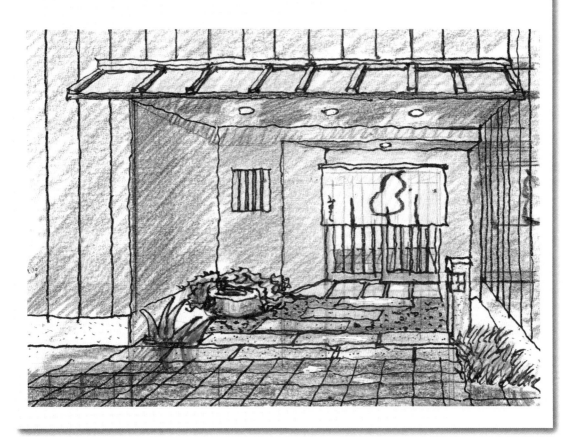

Lesson 4 觀光地的禮品店

觀光地禮品店的透視圖。重點在於是否擁有可以讓人輕鬆入內的氣氛。另外還要將商品陳列出來給人自由的挑選，設置休息與試吃用的板凳，以及提供茶點的設備，創造出店家門口的氣氛，讓人可以停下腳步。

請將這份單線圖影印放大到B5或A4的尺寸，當作底圖來使用。

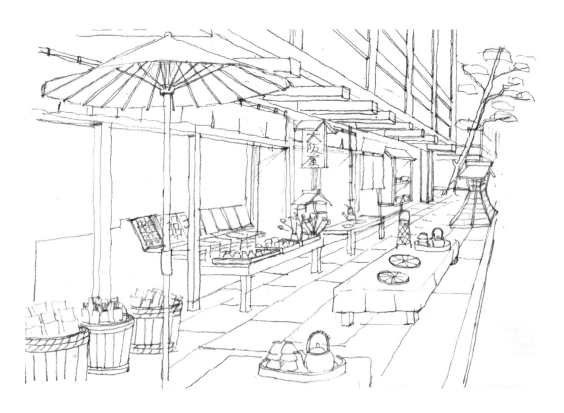

店門口的地板：花崗石、稻田花崗石。
外牆：砂漿底層、白色塗料、木製裝飾樑。

Step 1　將基本色淡淡的塗上

1　長板凳的紅氈跟陽傘，塗上 ScarletRed PC 922。

2　外牆的裝飾、柱子、樑，塗上 YellowOcher PC 942。

3　左邊木桶的禮品的部分，用顏色與 YellowOcher 相似的粉彩筆塗到跟圖內差不多的感覺來當作底色，把紙張的白給蓋掉。這是因為禮品被塑膠袋包覆，為了用白色修正液來表現塑膠袋的反光，要先像這樣把顏色加深。

4　門口地板的稻田花崗石，用冷色系的中灰色塗上。

5　圖內遠方的松樹也塗上顏色。

6　為了省略店內的部分，塗上灰色不做更進一步的描述。

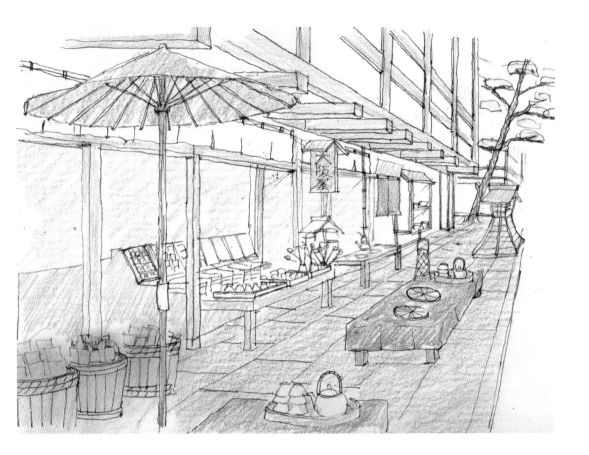

Step 2 　對整體加筆來將顏色加深

1 　一邊觀察整體的樣子，一邊將顏色加深。

2 　在木桶跟桶子上面的禮品畫上細節。

3 　將茶具畫得更為逼真。

4 　門簾、蕎麥店的入口、展示櫃、遮陽傘柄的部分等等，將各種細節調整到位。

5 　木材的部分，用較深的棕色來加上木紋。柱子跟樑畫上陰影，表現出木材的凹凸感。

　　繪製到這個地步，可以讓人理解的程度已經遠超過平面圖。利用假日的5個小時畫出底圖並且上色，就有辦法完成。換作是電腦繪圖，8小時左右的時間一定不夠。

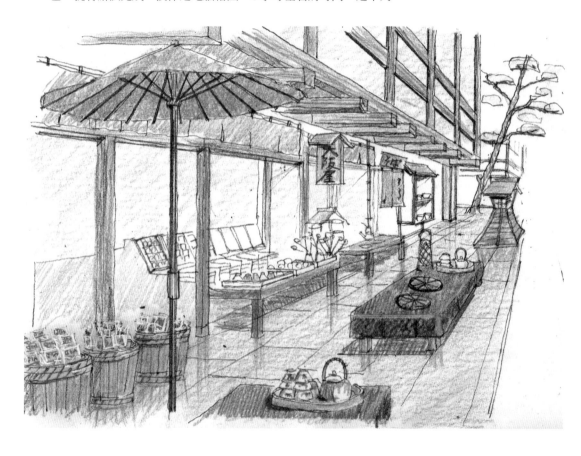

Step 3　加上反光跟陰影來提高質感

1　在地板的稻田花崗石塗上BlueViolet PC 933跟Flesh PC 939，來得到石頭的質感。更進一步的畫上黑點，形成稻田花崗石那黑芝麻鹽一般的紋路。同時強調接縫的存在。

2　將陽傘內側的顏色加深，頂部擦淡來當作反光。傘柄跟黃銅的部分用白色修正液來加上亮點，形成棒子跟金屬的質感。

3　用白色修正液在桶子上面的禮品加上反光，形成塑膠袋包裝的質感。更進一步畫上紅字一般的樣式來當作商標。用黃色跟較深的棕色，表現出桶箍的竹子。

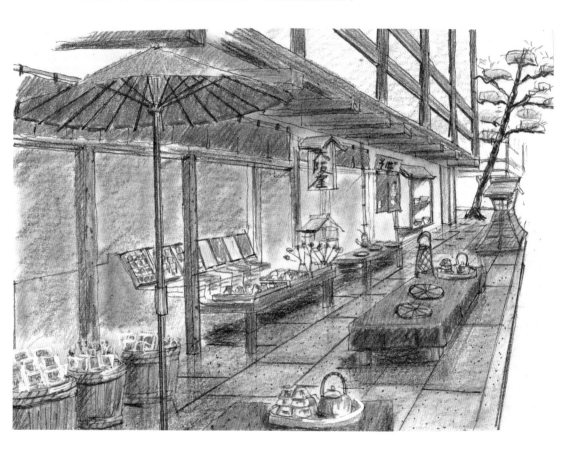

4　將紅桌巾上面的茶具整理到位。要注意托盤邊緣的反光跟茶杯與茶壺的陰影。

5　圖內正面裝在盒子內的禮品，選出適度的顏色來塗上。

6　將代表店內的灰色加深。

7　把圖內遠方的松樹整理好。詳細方法請參閱第5章與樹木相關的技法。

Lesson 5　飯店上下車的入口

高級飯店，會有上下車或讓車輛掉頭的空間，上方設有遮蔽物，讓人在雨天也能上下車。一般會使用挑高的天花板，讓遊覽車也能進入使乘客上下。內部容易變得比較暗，有時也會設置天窗來增加採光。

請將這份單線圖影印放大到B5或A4的尺寸，當作底圖來使用。

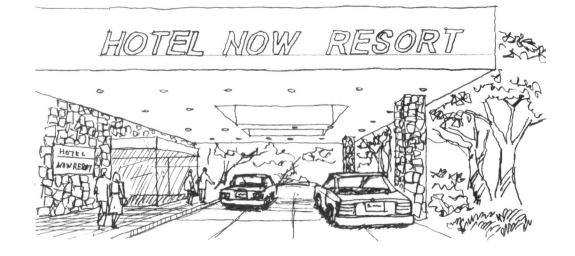

地板：鋪設混凝土柏油、行人走道的部分為石磚。

牆壁：堆積自然石材。

天花板：LGS底層、鋁製SpandrelWall（金屬化妝板）、遮蓋物的牆面為混凝土與砂漿的櫛目（梳子紋）表面處理。

將基本色淡淡的塗上

1 混凝土柏油的部分，塗上暖色系的淡灰色。

2 樹木的葉子塗上 AppleGreen PC 912。

3 假設右邊的汽車為藍色，左邊的汽車是像計程車一般的黃色。車道是單向行駛，因此都是看到背面。剎車燈塗上紅色，方向指示燈塗上黃色。

4 人行步道的石磚塗上 Orange PC 918。

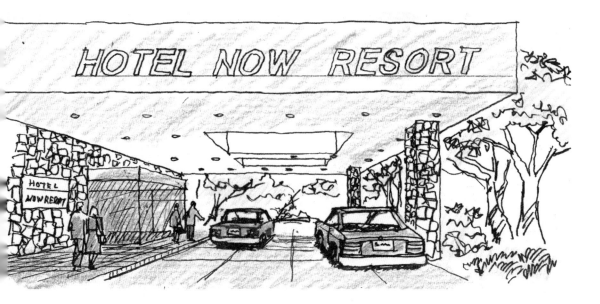

5 這份透視圖相當罕見的，有畫上人物。理由是為了表現建築物的縮放比例。另外，人物的登場也能讓圖變得更加活潑。但人物表現起來的難度較高，再加上人並非透視圖的主題，純粹是一種附屬品，因此重點在於不要詳細的描繪，以省略的方法來表現。畫的時候，肩膀跟頭的一部分像圖內這樣留白，可以創造出立體感。

將整體的顏色加深。

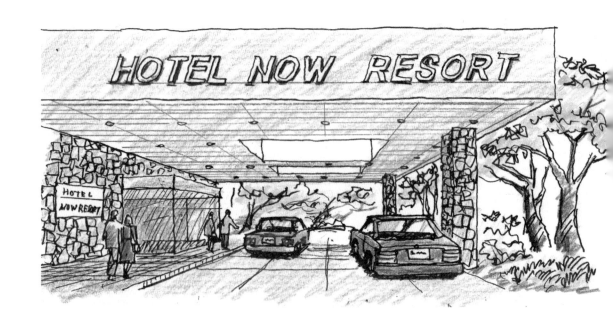

Step 3　加上反光跟陰影來提高質感

1 混凝土的遮蓋物（側面）用 DarkBrown PC946 來畫出非連續性的線條，當作混凝土梳子紋路的表面處理。

2 在人物加上陰影。

3 在樹木畫上陰影。

4 汽車保險桿與車輪的部分，用白色修正液加上亮點。

5 遮蓋物天花板的部分，用冷色系的中灰色來將顏色加深一點。

6 將 HOTEL NOW RESORT 的影子加深。

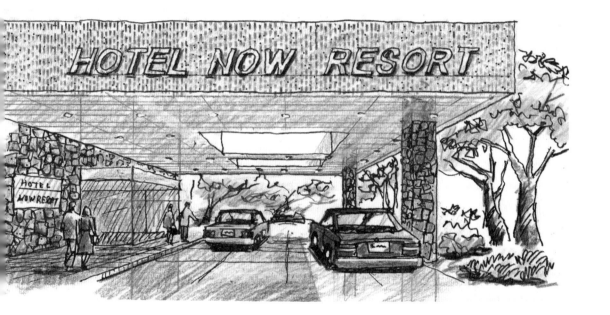

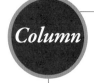

Column

透視圖的專家不會選擇彩色鉛筆

美國知名建築師‧法蘭克‧洛伊‧萊特的色鉛筆透視圖雖然非常的出名，但除了這個例外，據我所知，專業的透視圖並不會使用彩色鉛筆。職業的透視圖畫家，會選擇不透明水彩或噴槍（AirBrush）。理由相當多元，其一是不透明水彩與噴槍，都可以在整張透視圖畫出均等又美麗的色彩。彩色鉛筆屬於筆繪的一種，塗佈時會形成不均勻的感覺與線條的筆觸，就壞的一面來看，容易給人雜亂的感覺。但如果工作與設計或造型相關，因為使用紙張跟電腦的關係，不會想在桌上擺水。另外，水彩乾燥需要時間，必須使用吹風機等工具。噴槍則是會有顏料飛散，讓桌面變髒的缺點。設計師會用 COPIC 等麥克筆或彩色鉛筆、粉彩筆等其他畫具來取代水彩。基於這個理由，筆者認為彩色鉛筆的透視圖，是適合給設計師、營業員、CAD 操作員使用的繪圖方式。

第4章 內裝材質的表現技法

在室內裝潢，表面材質會對設計帶來重大的影響。因此對透視圖來說，內裝材質的表現技法也會影響到一張圖給人的感覺。讓我們來學習怎樣繪製室內設計所使用的代表性材質。

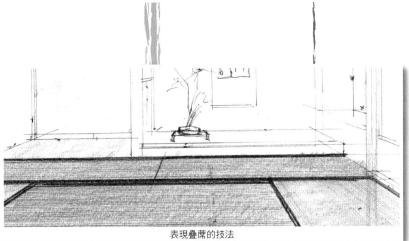

表現疊蓆的技法

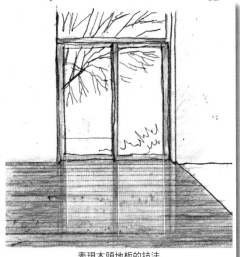

表現木頭地板的技法

表現瓷磚的技法

Lesson 1 木頭地板的材質

木頭地板，從木條拼湊的方式，到寬度為 20 cm 左右的大片木板都有。顏色也是偏白到深咖啡色等等，種類極為多元。在此介紹怎樣表現款式較為普遍的木頭地板。

請將這份單線圖影印放大到B5的尺寸，當作底圖來使用。

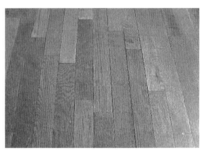

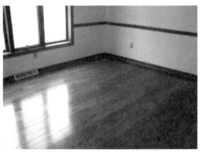

如同這張照片，木頭地板會產生比較強的反光，把這個特徵表現出來，可以更進一步強調質感。另外一點，照片內還可以看出木頭地板並不只有單獨一種顏色，而是由幾種不同的棕色組合而成。

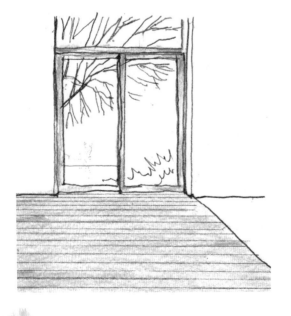

將基本色淡淡的塗上

❶ 把 Sand PC940 或 YellowOcher PC942淡淡的塗上來當作底色。

■畫上其他顏色來加深

❶ 在畫好了的底色加上Sand PC 940、
YellowOcher PC 942、TerraCotta
PC 944來把顏色加深。

❷ 部分性的加上DarkBrown PC 946。這
樣可以讓顏色產生不規則性，很自然的形
成木材拼湊的感覺。

　　就算只是這種程度，看到透視圖的人還
是可以理解這是木頭地板。本書會更進一
步的進行下一項作業，把木頭地板所擁有
的質感表現出來。

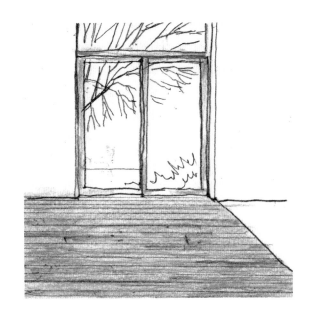

■畫上反光

❶ 從上一頁的照片可以看出，窗戶照進來
的光線會讓木頭地板產生反光。對此，我
們用橡皮擦把地板的顏色擦淡，更進一步
的用白色原子筆在窗框厚度的部分畫上反
光就能完成。像這樣畫出強烈的反光，就
能表現出木頭地板那獨特的質感。

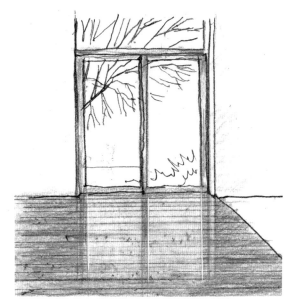

■PVC磚的木頭地板

　　右圖並非使用木板，而是木頭地板風格的
PVC磚。因為直接貼在混凝土上面，會按照混
凝土的表面產生微妙的凹凸。要透過光的反射來
判斷是真正的木板還是PVC磚。

Lesson 2 地　　毯

地毯按照編織的方式，分成許多不同的種類。再加上表面的圖樣，讓款式更為多元。住宅大多使用沒有花樣的單色地毯，商業建築則是因為面積較大，傾向於帶有花樣的款式。在此將介紹怎樣繪製單色地毯，以及常被使用的小紋※樣式的地毯。

■單色的地毯

請將這份單線圖影印放大到B5的尺寸，當作底圖來使用

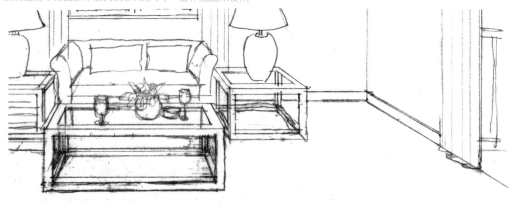

在一開始，用衛生紙將胭脂色系的粉彩薄薄的塗上。

接著把砂紙墊在下面，塗上胭脂色的彩色鉛筆，很自然的就會形成點狀的樣式。靠窗的部分會照到比較強的光線，像下圖這樣用橡皮擦把顏色擦淡讓紙張本身的白色浮現出來，使窗邊的地毯變亮，得到逼真的感覺。

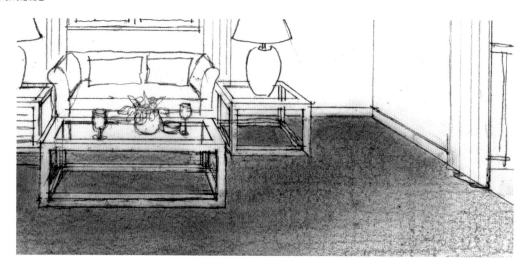

※小紋：整體帶有細小圖樣的和服

▓帶邊的小紋圖樣

請將這份單線圖影印放大到B5的尺寸，當作底圖來使用。

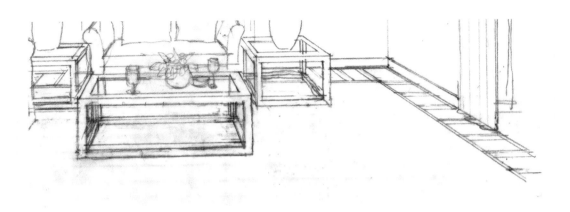

在一開始，用衛生紙塗上薄薄一層暗綠色系的粉彩，以此來當作底色。

這張地毯是Border（邊緣圍起來的部分）帶有圖樣的特製品，因此也要畫上邊緣的圖樣。

圖樣選擇日本地圖上常常可以看到的農地、稻田的符號。用暖色系的深灰色，有規則的將3根稻梗畫上，細心的排列下去。此處如果太過隨便，完成之後會給人雜亂的印象，請多加注意。

最後在窗邊的部分會照到比較強的光線，像圖內這樣用橡皮擦把顏色擦淡，讓紙張本身的白色浮現出來即可完成。

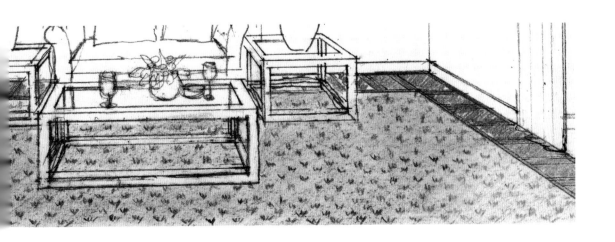

Lesson 3 瓷 磚

瓷磚的表面，有分光澤、半光澤、紅磚等不同的類型。但就一般來看瓷磚的表面都會反光。因此在繪製透視圖的時候，仍舊會透過反光來表現出瓷磚的特徵。另外，瓷磚都有接縫存在，把接縫畫出來可以更進一步強調瓷磚的感覺。

請將這份單線圖影印放大到B5的尺寸，當作底圖來使用。

▋用灰色的粉彩來降低紙張的白

為了強調瓷磚白色的接縫，用衛生紙將灰色系的軟式粉彩薄薄的塗上，降低紙張本身的白色。

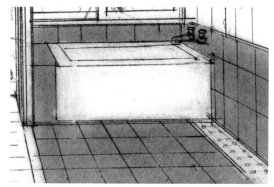

▋塗上顏色、畫出接縫

用彩色鉛筆塗上比較濃的暖色系深灰色，瓷磚反光的部分用橡皮擦擦亮。

最後用白色修正液畫出接縫的白線。將不鏽鋼排水孔蓋的倒影也畫上，可以更進一步增加真實感。

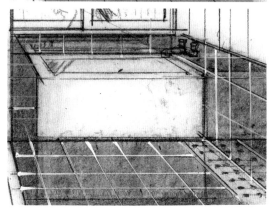

請將這份單線圖影印放大到B5的尺寸，當作底圖來使用。

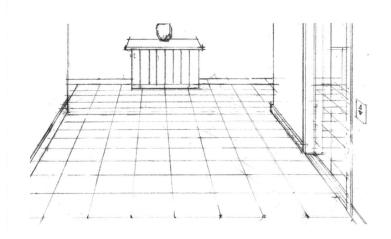

塗上紅磚色的粉彩
降低紙張的白

　用衛生紙將軟式粉彩筆的BurntSiena塗上，像右圖這樣形成均勻的色彩。

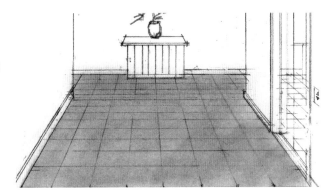

加筆將顏色加深

　用彩色鉛筆的TerraCotta PC 944塗在粉彩上面，表現出瓷磚燒烤不均勻的感覺。用橡皮擦把牆壁倒影的部分擦亮，最後用白色修正液畫出接縫的白線，就能像右圖這樣給人瓷磚的感覺。

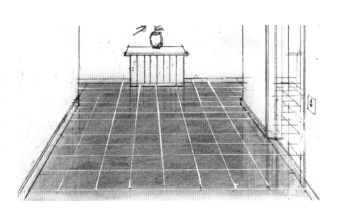

Lesson 4　大理石、花崗石

大理石跟花崗岩等表面經過研磨的石材，會出現鏡子一般的倒影。因此只要畫上倒影來表現鏡面的效果，就能讓人感受到大理石或花崗石的質感。大理石畫上龜裂的花紋，花崗石畫上斑點的花紋，就會成為稻田石※的風格。

請將這份單線圖影印放大到B5的尺寸，當作底圖來使用。

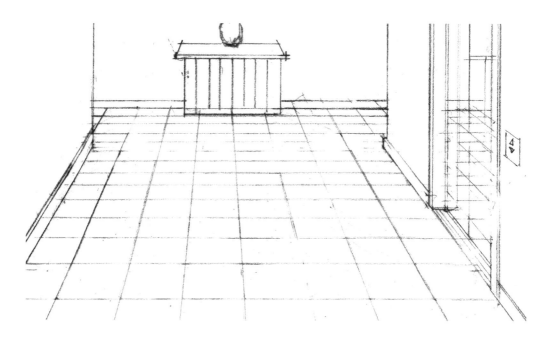

照片內的地板是花崗石（稻田出產）拋光之後的狀態。鏡面效果讓地面出現光跟人的倒影。牆壁是大理石的洞石，可以看到天花板照明器具所造成的反光。

※稻田石：日本茨城縣笠間市的稻田附近出產的黑雲母花崗石

■ 塗上底色

大理石有各式各樣的顏色跟種類。在此介紹最為普遍的米色系的表現方式。

米色系之中，從幾乎是白色的色調到深濃的色澤都有。在此用Cream PC 914來當作基本色。

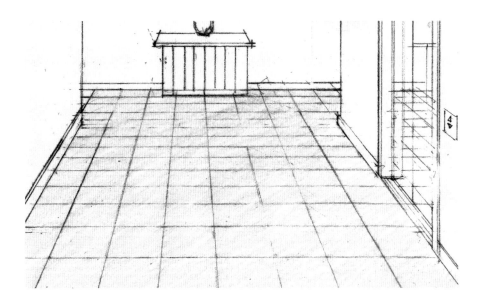

■ 加筆來畫出大理石的特徵

　加上LightFlesh PC 939的顏色。大理石的特徵是表面會有龜裂一般的花紋，因此用暖色系的中灰色，像下圖這樣畫上裂痕一般的紋路。研磨之後的大理石會像鏡子一樣反射出倒影，把牆壁等周圍的物體畫上，最後加上黑點完成。

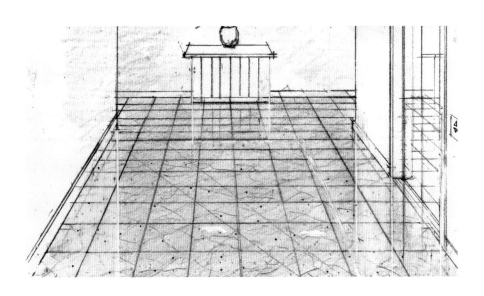

Lesson 5　疊　　蓆

疊蓆的顏色，新買來的時候綠色較強，隨著時間經過漸漸轉為麥芽糖的顏色。另外，疊蓆邊緣包起來的部分，分成有花樣跟沒有花樣的款式，顏色也分黑色、綠色、棕色等等。疊蓆只有比較長的兩邊會包起來，短邊不會有任何裝飾。

請將這份單線圖影印放大到B5的尺寸，當作底圖來使用。

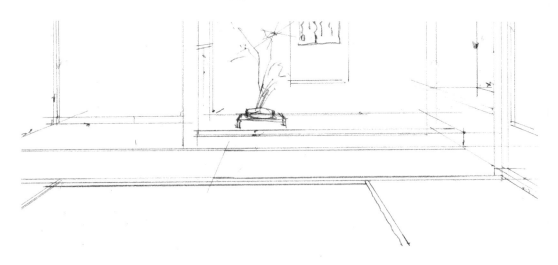

將基本色淡淡的塗上

用Sand PC940或同色系的YellowOcher PC942當作基本色來淡淡的塗上。疊蓆的邊緣則是用DarkAmber PC947（有點燒焦的棕色）或Black PC935來淡淡的塗上。

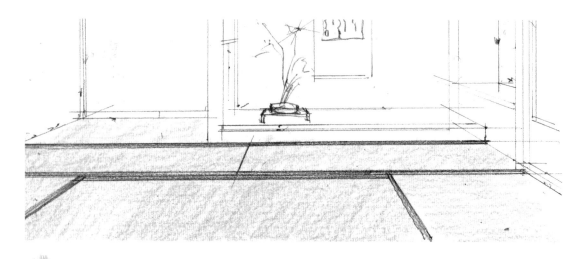

加筆將顏色加深

把塗上去的顏色加深。另外用 AppleGreen PC 912 來加上偏綠的顏色，形成疊蓆特有的色彩。

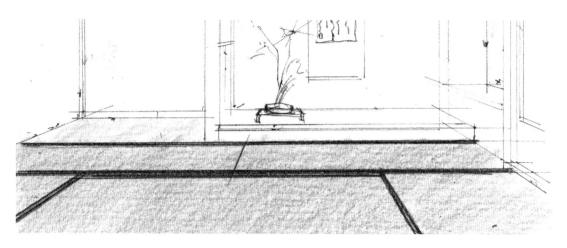

用混色來加上疊蓆的紋路

把 DarkAmber PC 947 的色鉛筆削尖來畫出細線，藉此表現出疊蓆的紋路。此時要順著較長的那邊來將線畫上。另外，疊蓆會出現反光，靠近窗戶的部分用橡皮擦將顏色擦淡，讓紙的白色浮現出來。用這種明亮的感覺，來表現出疊蓆的質感。有時也會像下圖這樣，加上淡淡的柱子等周圍物體的倒影。

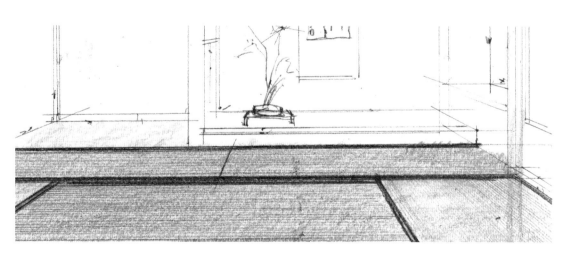

　　如同右邊這張照片，柱子、聚樂牆、疊蓆的顏色幾乎相同。
　　人們都說疊蓆的房間氣氛較為沉穩，這種帶有統一感的配色，也是其中的理由之一。

Lesson 6　京聚樂牆

聚樂牆※是日式房間不可缺少的牆壁材質。原本該由左官（灰泥）師傅，用鏝刀來進行表面處理，但最近大多是使用聚樂牆風格的PVC壁紙，品質讓人乍看之下分不出真假，因此漸漸成為主流。

請將這份單線圖影印放大到B5的尺寸，當作底圖來使用。

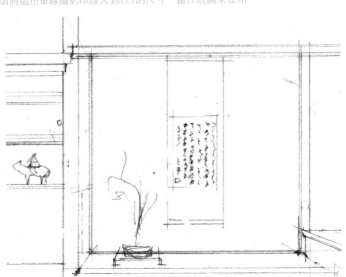

用粉彩筆塗出均勻色彩的範例

彩色鉛筆這種畫具，並不適合塗在牆壁等大面積上面。要是沒有塗得相當仔細，很容易就形成不均勻的觸感，給人雜亂的感覺。屬於彩色鉛筆不擅長的項目。

在此用衛生紙將Rembrandt軟式粉彩的RawSienna塗上，形成右圖這種均一的色彩。

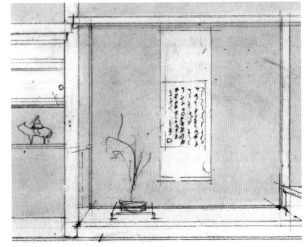

※京聚樂（牆）：用京都聚樂第遺址附近出產的上等土，以傳統方式進行表面處理的和風牆壁

■在粉彩的底層塗上彩色鉛筆的範例

　　墊上砂紙將YellowOcher PC942塗
上。基本上在日式的空間，柱子也會使用
YellowOcher PC942或Sand PC940，
這讓柱子跟聚樂牆的顏色幾乎一樣。但實
際上聚樂牆所擁有的亮度，跟木製的柱子
或上框幾乎都不相同。

　　如果是剛落成的建築，木材的部分會比
聚樂牆要亮，隨著時間的經過而變暗。因
此柱子不論是比牆壁更亮還是更暗，都是
正確的描述方式。

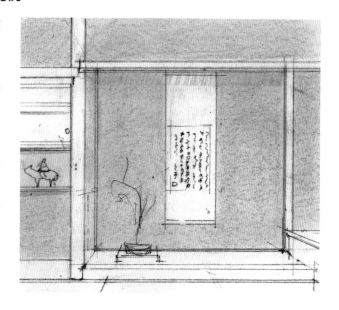

■只用彩色鉛筆繪製的範例

　　右圖是沒有用粉彩打底，只用彩色鉛筆
直接上色的範例。跟上方與粉彩併用的透
視圖相比，給人的感覺雖然比較粗糙，但
是就速寫透視圖來看，仍舊擁有充分的機
能。缺點是上色的時候如果不夠細心，很
容易給人雜亂的感覺，請多加注意。

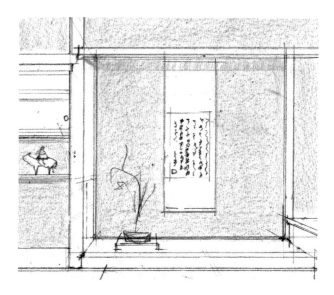

聚樂牆的實例

　　一般比較常使用的，是表面擁有砂
紙一般的凹凸質感、顏色偏紅或是接
近鶯色（綠褐色）的類型。

Lesson 7　Peeling（羽目板）

Peeling的材料有日本扁柏與杉木、北歐的松木（芬蘭松）等等。最近還出現在膠合板表面貼上約1mm厚的天然木材，或是用印刷的方式把木紋列印出來的產品，種類相當多元。繪製Peeling※（羽目板※）的時候跟木頭地板一樣，會透過木紋跟光的反射來表現質感。

請將這份單線圖影印放大到B5的尺寸，當作底圖來使用。

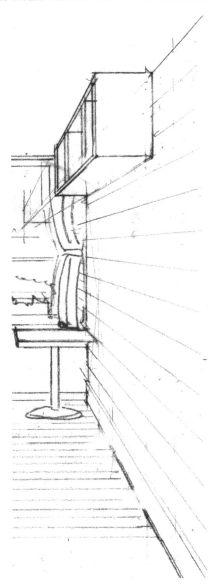

Peeling

　樹種不明，應該是染成深色的南洋木材。一般大多使用寬度10cm到15cm的款式。連續性的鋪設下去，讓接縫產生照片內的這種陰影。因為是天然的木材，表面會出現木頭的紋路。另外還擁有平滑的表面，會產生比較微弱的反光。

　將以上的特徵表現出來，就會形成Peeling這種材質的質感。

※Peeling：以膠合板為底層，貼上帶有溝道的裝飾用木材所製成的化妝板
※ 羽目板：用來鋪設牆壁的木板

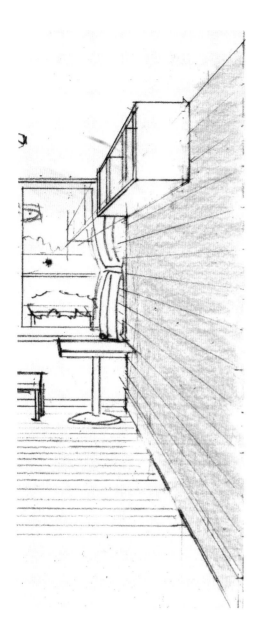

塗上淡淡的顏色

　　在整個範圍內塗上淡淡的Sand PC 940來當作基本色。木紋的部分，則是將LightAmber PC 941或SienaBrown PC 945薄薄的塗上。如果是比較簡單的透視圖，在這個階段就能讓看的人瞭解，這是鋪設木板的室內裝潢。要是預定在這個階段停筆，可以在一開始繪製底圖的時候把線條加強，增加透視圖的強弱對比。

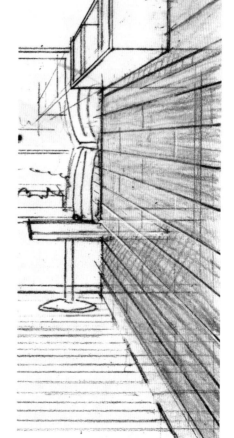

質感的演出手法

　　把整體的顏色加深。畫好之後，將木紋跟反光等Peeling的特徵明確表現出來。靠近窗戶的部分，用橡皮擦把顏色擦淡。用橡皮擦擦亮來表現懸掛式櫥櫃跟茶几的倒影。

Lesson 8 混凝土磚與裸露的混凝土

雖然屬於較為特殊的設計，現代的商業建築，也會用混凝土磚或裸露的混凝土來當作牆壁表面。PVC壁紙之中，也有裸露之混凝土的造型存在，美容院跟時尚精品店有時也會採用。在此介紹這種材質的表現方法。

▓如何繪製混凝土磚的牆壁

在整體塗上淡淡的冷色系的灰色。將冷色系灰色的粉彩筆薄薄的塗上，將紙張本身的白色蓋過，讓亮度降低。接著用Light Violet PC 956跟Light Flesh PC 927來畫出石材的質感。用暖色系的中灰色，在接縫畫上較深的顏色。嚴格來說，混凝土磚位在接縫的轉角會出現反光，因此要用白色修正液來加筆，增加接縫的真實性。最後在表面畫出黑點即可完成。

請將這份單線圖影印放大到B5的尺寸，當作底圖來使用

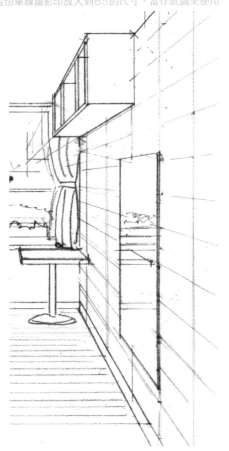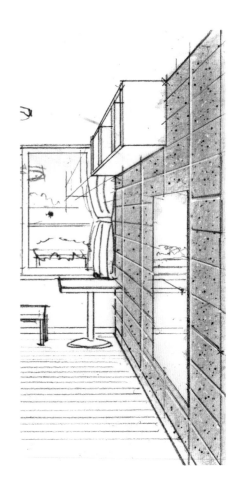

■如何繪製混凝土磚的牆壁

　　在整體塗上淡淡的冷色系中灰色。接著用Violet Blue PC 933跟LightFlesh PC 927來畫出石材的質感。用暖色系的深灰色來畫出接縫。用黑色在間隔器（Spacer）拔除之後的圓孔加上陰影，圓孔下方照到光的部分用白色修正液加亮。如果使用塗上離型劑板模，混凝土會形成光滑的表面，反光也會比較強烈。靠近窗邊的部分用橡皮擦擦亮，表現出書架跟桌子的倒影。最後畫上黑點即可完成。

請將這份單線圖影印放大到B5的尺寸，當作底圖來使用。

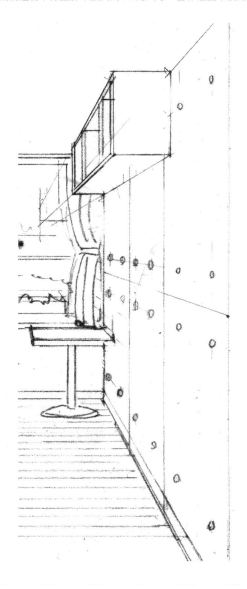

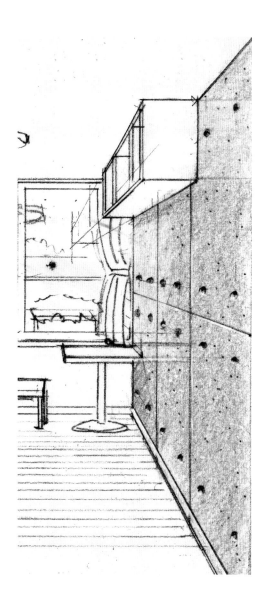

Lesson 9 紅　　磚

　　紅磚本來是用堆積工程來形成砌體結構，但現在的主流是像瓷磚一般，把紅磚造型的化妝板貼在表面。紅磚在製作過程之中會一塊一塊的燒烤，因此會出現不均勻的色澤。繪製紅磚的時候，要將這種燒烤的不均勻性（色彩的不均衡性）表現出來。另外畫上紅磚的接縫，可以更進一步給人紅磚的感覺。

請將這份單線圖影印放大到B5的尺寸，當作底圖來使用。

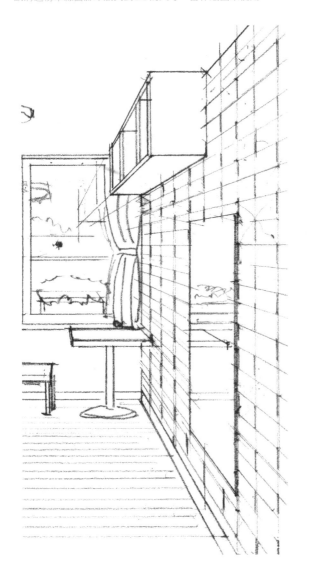

　　右邊照片不是紅磚，而是外牆用的瓷磚。照片內可以看到有行人走在斑馬線上，上過釉的瓷磚，會反射出斑馬線白線的部分。紅磚的場合，雖然多多少少會出現反光，卻不會有如此清晰的倒影。表現出這種差異，也是創造質感的手法之一。

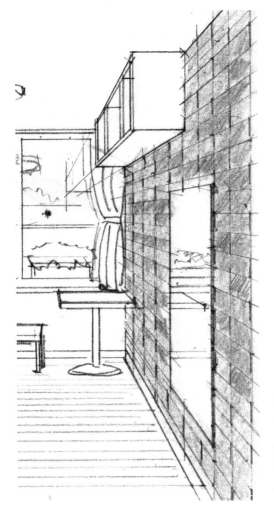

塗上淡淡的顏色

將Sand PC940塗上來當作底色。接著畫上
TerraCotta PC944，來當作典型的紅磚色，更進一
步加上LightAmber PC941來當作點綴，讓整體表
現出不均勻的色彩，然後再使用暖色系的中灰色或
DarkBrown PC946來畫出接縫。

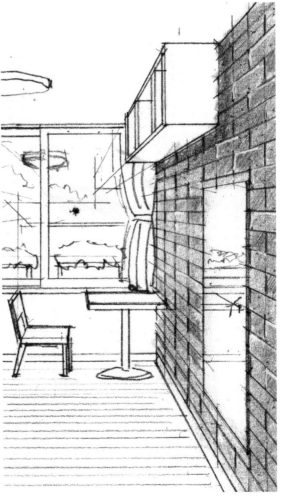

質感的演出手法

窗邊的光線會直接照到紅磚上面，必須用橡
皮擦來擦亮。畫上書櫃的影子，但紅磚不會出
現鏡面一般的倒影，只會像右圖這樣出現書櫃
所形成的陰影。紅磚轉角的部分會照到比較強
的光線，用白色修正液稍微畫出亮點。最後在
紅磚表面加上黑點即可完成。

Lesson 10　不規則的天然石材

天然石材就算種類相同，也會因為形狀、尺寸、顏色而產生不同的差異。這是天然石材最大的特徵跟好處。現代的石材不會採用整塊堆積的構造，而是以片狀貼在混凝土或事先堆好的混凝土磚上面。貼法分成不規則的排列是某種程度維持水平的方法。

請將這份單線圖影印放大到B5的尺寸，當作底圖來使用

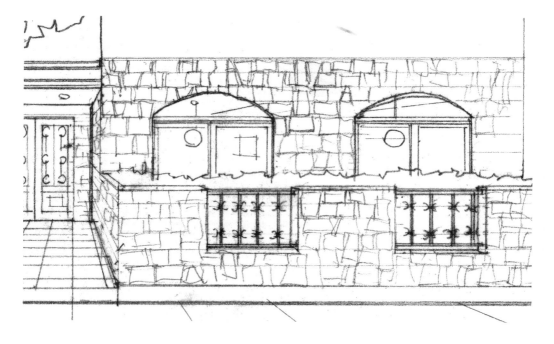

■ 塗上淡淡的顏色

　　在整體塗上冷色系的淡灰色或冷色系的中灰色。接著隨意的塗上 BurntOcher PC 943 跟 Sand PC 940，來表現出天然石材不均勻的色澤。

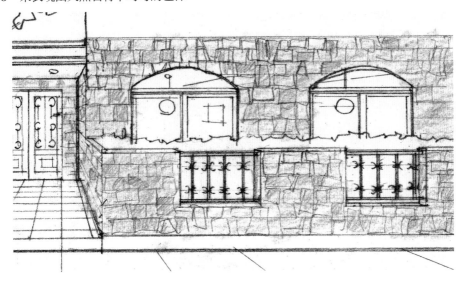

■ 質感的演出手法

　　將整體的顏色加深。畫好之後，用冷色系的深灰色在接縫的部分畫上比較深的顏色。最後在石材的表面加上黑點，藉此表現出石頭的質感。

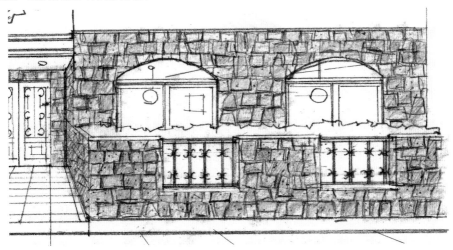

　　石材的造型跟施工方式，另外還有使用白色接縫，讓接縫跟石材表面維持同樣高度，也就是表面平坦的鋪設方式。此時可以先用粉彩將石頭表面的亮度降低，再用白色修正液來畫出縫隙的部分。

用透視圖來增加成交案件

　　平面圖是專家打造一棟建築的時候所需要的資料。要有平面圖，才能精準的把建築物蓋出來。但光看平面圖，很難讓人想像完成之後的外觀與設計是什麼樣子。因此才會出現透視圖、立體模型，以及最近流行的電腦繪圖等媒體，用來表達完成之後的感覺。透視圖表現出來的完成圖，會在觀賞者的腦中留下深刻的印象。職業設計師之間，會出現第一張透視圖在腦中揮之不去，甚至想不出其他方案的現象。一樣的道理，對委託人提出透視圖來說明完成之後的感覺，各種提案看來看去，最後還是採用透視圖說明的方案，這種案例似乎不在少數。因此就營業方面來看，透視圖可以說是爭取案件的重要工具之一。讓人一看就能得知完成之後的感覺，透視圖的這種特徵，還可以協助委託人策劃經營方面的戰略，或是成立相關的企劃案。對委託人與設計師來說，是一種有效的溝通方法。

第5章 家具、裝飾品

　　室內裝潢的透視圖內，會出現各式各樣的日用品（非固定式的家具跟小型物品）。對室內設計來說，這些是不可缺少的因素，也是室內裝潢的透視圖表現上的重點。透視圖內所使用的日用品跟家具，可以選擇較為普遍的款式，不用太過重視自己的喜好。

　　家具跟室內的植物、掛軸等等，室內裝潢的透視圖不可缺少的各種附屬品，都會在此進行說明。

汽車

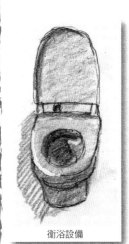

衛浴設備

室內植物

繪畫

Lesson 1 　樹　　木

不論是窗外的景色還是室內的景觀，透視圖大多會畫上樹木。基本上我們所要繪製的是建築的透視圖，而不是景觀設計，因此沒有必要去在意樹種，只要是樹就可以了。唯一要注意的一點，是日式與西洋式等風格上的差異。繪製日本庭園的時候如果加上松樹來搭配，則可以更進一步提高透視圖的氣氛。

■一般的樹木（沒有限定樹種）

請將這張單線圖當作底圖來使用。

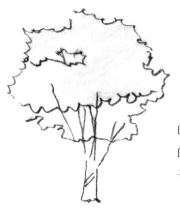

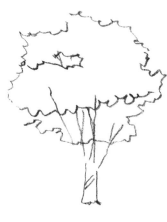

用AppleGreen PC912的彩色鉛筆的側面，淡淡的塗在頂部被光照到的葉子上面。

用OliveGreen PC911等較深的綠色，鬆散的塗在頂部的葉子上面。底部的葉子則是用力畫出較深的顏色。

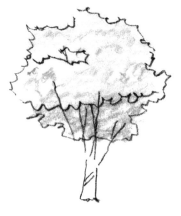

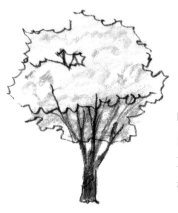

用DarkGreen PC908跟暖色系的中灰色，在底部的葉子加上陰影。另外用DarkAmber PC947塗在樹幹與樹枝的部分。

■適合日式庭園的松樹

日本黑松、赤松、日本五針松，都是相當知名的品種。但是畫透視圖的時候，沒有必要去在乎是其中哪一種。樹幹的部分像下圖這樣彎曲，可以增加松樹的感覺。

請將這張單線圖當作底圖來使用。

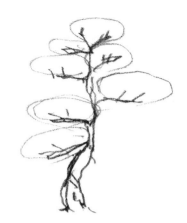

用AppleGreen PC912的彩色鉛筆的側面，淡淡的塗在頂部被光照到的葉子上面。

用OliveGreen PC911等較深的綠色，塗在每一團葉子的底部。

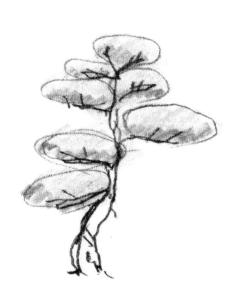

用DarkGreen PC908以半圓的扇狀，一根一根的畫上松樹的針葉，表現出松樹應有的氣氛。最後，在樹幹與樹枝塗上Dark Amber PC947，並在影子部分使用較深的暖色系中灰色畫上陰影。

Lesson 2 室內植物

室內植物，對於室內裝潢的透視圖來說，是很重要的配角。它的存在可以讓透視圖的氣氛大幅的改觀。圖內所繪製的植物是否昂貴、是否帶有藝術性，這些都不重要。重點在於綠色植物或盆栽的存在。話雖如此，實際動筆的時候常常突然之間想不出造型。在此提出一些範本讓大家練習。

■ 小型的盆栽

請將這張單線圖當作底圖來使用。

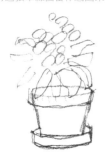

將葉子跟盆栽的部分上色。漸漸的將顏色加深。把盆栽跟葉子陰影的部分，畫上比較深的顏色。

畫上花朵的顏色，加上亮點即可完成。

把葉子跟花的部分畫上顏色，花瓶也選出適當的顏色來塗上。

一邊觀察整體的狀況，一邊將顏色加深。花瓶大多是陶瓷，要用白色修正液來加上亮點。最後將影子畫上即可完成。

葉子的部分盡量用明亮的綠色來淡淡的塗上。

將綠色漸漸的加深。盆栽的表面鍍鉻，用黑色跟白色修正液來強調對比，創造出金屬的質感。

■大型的盆栽

請將這張單線圖當作底圖來使用。

塗上明亮的綠色。整體塗上棕
色來形成木頭的氣氛。籃子也是
塗上棕色系的顏色。

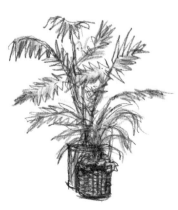

一邊觀察整體的狀況，一邊用
綠色加深。加上綠色系跟黃色系
的其他顏色，可以提高樹木自然
的觸感。

Lesson 3　插花、瓷器、掛軸、繪畫

正統的和室內，一定會有凹間存在。凹間會配合當下的季節來掛上掛軸，並插上一朵季節性的花來款待客人，這是和室與茶室自古以來的習俗。另外，玄關或客廳等空間如果有繪畫等裝飾品存在，可以讓透視圖的氣氛更加多元。讓我們來練習這些附屬品的表現手法。

■插花、花瓶

請將這張單線圖當作底圖來使用

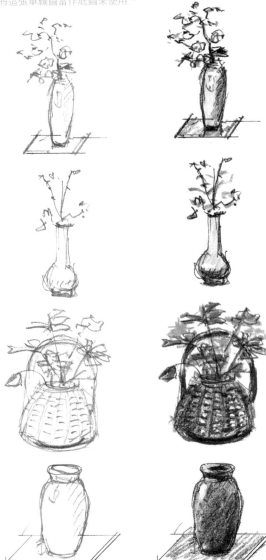

花瓶部分，用LightGreen PC 920塗上像青磁一般的色彩。葉子的部分用OliveGreen PC 911、枝幹的部分用DarkAmber PC 947來塗上。最後用白色修正液畫上花瓶的亮點，表現出瓷器的質感。要是像上方的花瓶這樣底部有墊板子，可以在板子畫上花瓶的倒影，更進一步的增加真實感。

野花擺在凹間或店面的裝飾櫃，可以發揮很好的效果。籃子的部分塗上較深的棕色，用彩色鉛筆塗上去的強弱來表現籃子編織的紋路，最後塗上白色修正液來表現塗料的反光，以此來創造出籃子的質感。葉子的部分塗上OliveGreen PC 911，花朵的部分塗上Lavender PC 943。

和風建築大多會把瓷器擺在裝飾櫃上或是玄關鞋櫃的頂部。用DarkAmber PC 947來將整體塗上顏色，用黑色或暖色系的深灰色來畫上陰影，用白色修正液在瓷器的開口跟肩膀畫上反光，表現出瓷器的質感。

■掛軸

請將這張單線圖當作底圖來使用。

　掛軸本體部分用Gold PC 950來表現布料的質感，對照左圖可以一目瞭然，無須多餘的說明。

■繪畫

請將這張單線圖當作底圖來使用。

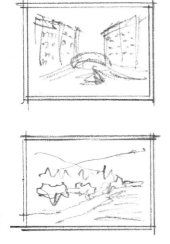
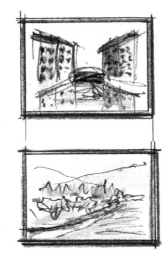

　繪畫本身的內容不論是什麼都可以，只要讓看似繪畫的物品出現在透視圖內，就能提高透視圖的氣氛。在此用威尼斯運河跟山川風景來當作範例，要是想不出該畫什麼，可以拿來參考。

Lesson 4　床舖、床頭櫃、檯燈

床舖是日用品與家具的代表之一，繪製的時候有一些基本性的規則與技巧。特別是床舖那布料或絨毛的質感，會讓轉角的部分失去明確的線條，這點要多加注意。寢室除了床舖之外，還會有床頭櫃跟檯燈，一併練習這些物品的表現方式。

■ 床舖

請將這張單線圖當作底圖來使用

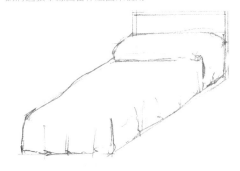

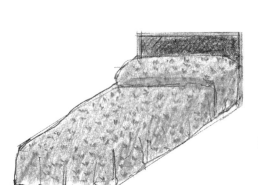

塗上Flesh PC 928來當作基本色。床頭板人造皮革包覆的部分塗上SienaBrown PC 945。木框的部分塗上YellowOcher PC 942。

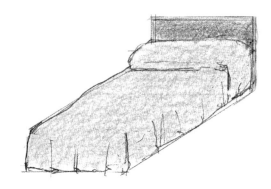

床單的樣式，用Crimson PC 925等比基本色要深一點的同色系，來畫上小紋（和服）的圖樣。

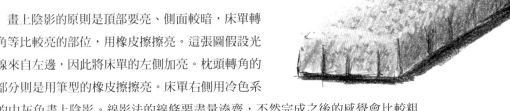

　　畫上陰影的原則是頂部要亮、側面較暗，床單轉角等比較亮的部位，用橡皮擦擦亮。這張圖假設光線來自左邊，因此將床單的左側加亮。枕頭轉角的部分則是用筆型的橡皮擦擦亮。床單右側用冷色系的中灰色畫上陰影。線影法的線條要盡量湊齊，不然完成之後的感覺會比較粗糙。床頭板人造皮革的部分，用白色原子筆畫上線條來當作反光，這樣就算完成。

■床頭櫃、燈具

請將這張單線圖當作底圖來使用。

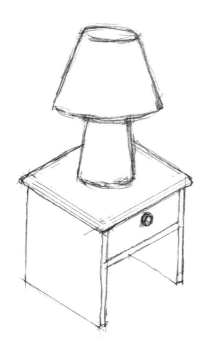

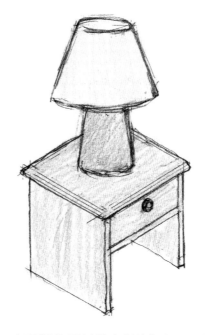

床頭櫃的要領跟木頭地板相同，塗上YellowOcher PC 942來當作底色之後，加上SienaBrown PC 945等顏色來表現木紋。燈罩塗上Cream PC 914。

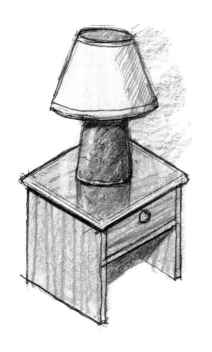

　燈罩跟檯燈本體的部分，用灰色系畫出陰影來得到立體感。床頭櫃頂板的部分，用橡皮擦將反光的部分擦亮。畫出檯燈的倒影，讓頂板得到平滑的質感。另外在瓷器部分的左邊，用白色修正液畫上反光來提高質感。一樣的，用白色修正液在櫃台桌頂板的木頭切口畫出反光，藉此提高真實感。抽屜下方用黑色或暖色系的深灰色來畫上影子，增加立體感。

Lesson 5 風　　景

透視圖內如果出現窗戶或陽台，則有可能要在這些部位畫上風景。為了創造出往遠方延伸出去的感覺，風景畫基本上會用遠景、中景、近景來組合成一張圖。在此對這點進行具體的說明。

■山村風景

請將這張單線圖當作底圖來使用。

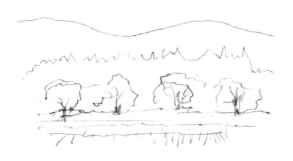

遠景的高山，顏色會與天空接近。用LightBlue PC 904塗在天空跟山的部分。中景針葉樹的鋸齒狀，用DarkGreen PC 908來淡淡的塗上。距離最近的高樹塗上OliveGreen PC 911。最下方的牧草跟雜草，塗上明亮的AppleGreen PC 912。

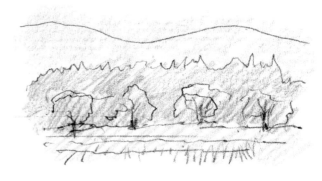

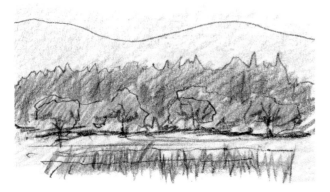

一邊注意整體的色調，一邊將上圖的顏色加深，讓整體的造型更加明確。

畫到此處就算完成。讓遠景跟天空混合、近景的細節清楚的描繪出來，可以讓圖得到距離感。

■山川的風景

請將這張單線圖當作底圖來使用。

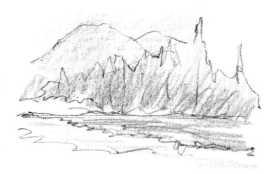

　遠景的天空跟山的部分塗上LightBlue PC904。另外塗上淡淡的VioletPC932來表現出空氣的感覺。圖內中間距離的部分，塗上淡淡的DarkGreen PC908。用DarkAmber PC947在樹木底部塗上影子。反射在河川表面的樹木塗上同樣的顏色。另外用白色跟藍色來表現河面。

　畫到上圖這種程度，就透視圖的風景來說已經很充分。透視圖不是風景畫，再描繪下去很可能會喧賓奪主，讓人搞不清楚主題是什麼。

■城市的風景

請將這張單線圖當作底圖來使用。

　雖然也有用3D繪圖製作透視圖的建築，跟現實風景重疊的蒙太奇（合成）技法，但本書的主題為精簡的速寫透視圖，只要畫出左圖這種大略可以得知是都市內的風景，就已經很充分。

Lesson 6　汽　　車

在透視圖內畫上汽車，可以強調建築物的縮放比例、增加圖內的動態，提高縮放圖的表現能力。透視圖的目的在於建築物的說明，汽車並不是主角，因此用省略的方式來表現。就算如此，繪製的時候仍舊是有幾個重點存在，讓我們一邊說明一邊來練習。

請將這張單線圖當作底圖來使用

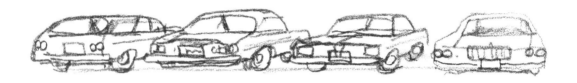

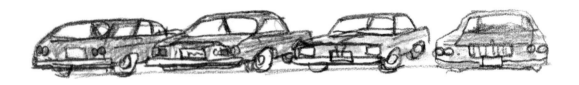

可以眺望到停車場的透視圖。前照燈留白、尾燈畫上紅色，藉此表現汽車的前後方向。WheelArch（車身順著車輪彎曲的弧）的部分畫上黑影，也是標準性的表現手法之一。另外，車輪的輪圈一般都會留白。不論是晴天、陰天、下雨，汽車下方都會出現影子，請一定要將影子畫出來。最近除了轎車（三廂構造）之外，還有箱型車（OneBox）、休旅車（Wagon）、吉普車等各式各樣的汽車登場，但汽車的種類太多，會讓建築（室內裝潢）出現不自然的感覺，所以像上圖這樣，畫的時候以轎車為中心。顏色就算像上圖這樣參差不齊，似乎也沒有關係，不會有彆扭的感覺。

另外一點，汽車的造型雖然逐年更新，但還是按照傳統的外觀來繪製會比較好。

請將這張單線圖當作底圖來使用。

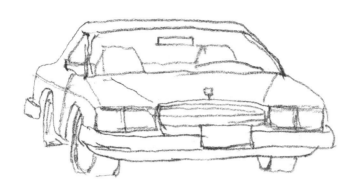

在此將整個身車塗上藍色系的顏色。保險桿跟散熱器的金屬架、前照燈不上色，像圖內這樣留白。保險桿下方可以看到車身的一部分，一樣會塗上藍色。車內可以看到座位的椅背跟儀表板凸出來的部分，以及後部座椅的一部分。

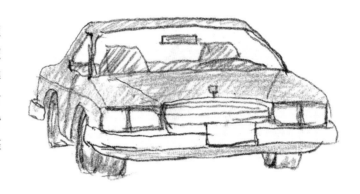

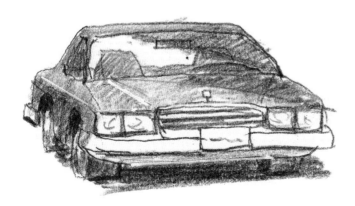

把顏色加深、畫上陰影。車身跟擋風玻璃會出現比較強的反光。在WheelArch畫上陰影，車輪的輪圈留白。另外用白色修正液米畫上引擎蓋凸出的部分跟車身兩旁鍍鉻的飾條。最後在車身下面的道路加上顏色較深的陰影，就算完成。

Lesson 7　衛浴設備、水龍頭

浴室、洗手（洗臉）間、廁所等空間，都會看到陶瓷的衛浴設備。在此說明繪製這些陶瓷設備的重點。

■洗手台的水龍頭

請將這張單線圖當作底圖來使用

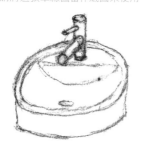 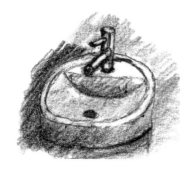

這種造型用來洗臉尺寸太小，主要是拿來洗手，裝在廁所等設施內。請參考水龍頭的造型跟表面鍍鉻的反光。用黑色跟白色的原子筆來突顯出亮點。

■洗臉盆的水龍頭

一般家庭之中最為普遍的水龍頭造型。用黑色跟白色修正液將亮點表現出來。

請將這張單線圖當作底圖來使用

■蓮蓬頭

請將這張單線圖當作底圖來使用

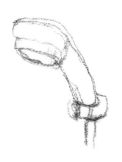 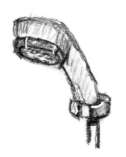

浴室會出現這種蓮蓬頭。這種小型配件，只要參考這個形狀畫出相似的造型，對透視圖來說就已經足夠。

■洗臉盆跟綜合衛浴的水龍頭

請將這張單線圖當作底圖來使用。

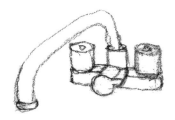 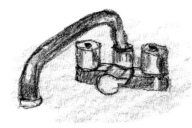

OneRoom構造的小型廚房或浴室的洗臉台所使用的萬用水龍頭。用黑色、深灰色、白色原子筆來表現出鍍鉻的金屬質感。

■馬桶

馬桶的顏色實際上相當多元，在此假設為簡單的白色。馬桶到處都可以看到，實際觀察來進行描繪也是一種練習。馬桶蓋是塑膠材質，一定會像圖內這樣出現亮點，要在這個部分畫上白色修正液。

請將這張單線圖當作底圖來使用。

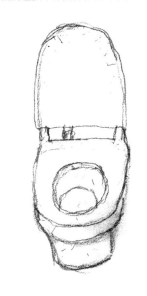 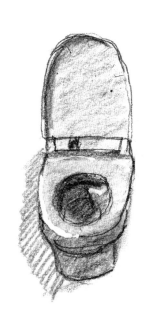

■浴室的水龍頭

請將這張單線圖當作底圖來使用。

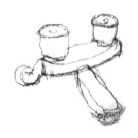 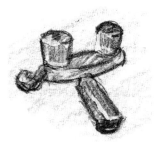

浴室所使用的水龍頭金屬組具。透視圖內沒有必要畫到如此詳細，但如果太過隨便，還是會影響到透視圖的品質，請多加注意。

透視圖對設計師來說是很重要的工具

　　就算是繪製平面圖的工程師或設計師本人，也無法明確的想像完成之後的外觀。透視圖是可以解決這種問題的工具。透視圖並非美術繪畫，而是以製圖學（工程製圖）的方式，將人類所看到的現實空間（虛擬實境）表現出來。這讓我們可以將設計或決定造型的中間過程製作成透視圖，藉此來進行修正，創造出更加符合用途的空間。透視圖給人的感覺，大多是完成預定圖，或是給委託人看的簡報資料，但透視圖其實是工程師與設計師，在設計過程之中所需要的一種技巧。因此要建議大家，試著把設計過程製作成簡單的透視圖。聽說知名建築師的Ａ先生在設計過程之中，會用屬於透視圖之一種的IsometricDrawing（等角圖），來檢查自己設計的空間。也就是說，沒有必要去委託別人，畫不好也沒關係，自己動手來製作速寫透視圖，是設計作業之中很重要的一部分。

杉原美由樹

為【atelier AQUAIR】主辦人，Faber-Castell 顧問。

6 歲起學習水彩、木炭素描、油畫。在美國 VBHS 學習 pen&ink、photoDP、水彩。色調搭配師 2 級、1995 年。

在國際線空服員時代負責賀卡插圖。在法蘭克福逗留期間的畫材店，發現裝在桃花芯木色盒的 100 色 Faber castell 公司製的水彩色鉛筆！！

1997 年起擔任旅遊地素描教室講師。曾在橫濱 111 番館、飯田橋盧派亞特等舉辦畫展。

2007 年在 Faber-Castell Academy 德國接受研習。

目前為插畫家，也畫雜誌和書籍插圖。

杉原美由樹の水彩色鉛筆技法 （附ＤＶＤ）

22x20cm　　96 頁
彩色　　定價280 元

水彩色鉛筆 散步寫生 6 堂課

22x20cm　　104 頁
彩色　　定價250 元

水彩色鉛筆的 必修 9 堂課

22x20cm　　104 頁
彩色　　定價250 元

瑞昇文化
http://www.rising-books.com.tw　　購書優惠服務請洽：TEL：02-29453191 或 e-order@rising-books.com.tw

野村重存系列叢書

野村重存

1959 年出生於東京，多摩美術大學研究所畢業。現在擔任文化講座的講師等。在 NHK 教育電視節目「趣味悠悠」中 06 年播放的「風景素描開心一日遊」、07 年播放的「彩色鉛筆風景素描開心一日遊」、09 年播放的「日本絕景素描遊記」等 3 系列中擔任講師，並編寫教材。另外還負責雜誌專欄等的執筆、監修。每年會以個展為中心發表作品。

野村重存の一本描きスケッチ塾　http://ashita-seikatsu.jp/blog/sketch

**野村重存の
一筆！畫素描**

15x21cm　　112 頁
彩色　　定價 250 元

**野村重存帶你
從頭學畫風景素描**

19x26cm　　128 頁
彩色　　定價 320 元

**野村重存
水彩寫生戶外體驗課**

21x26cm　　152 頁
彩色　　定價 320 元

**野村重存的
散步寫生**

18x22cm　　112 頁
彩色　　定價 300 元

**野村重存
水彩寫生教科書**

18x26cm　　160 頁
彩色　　定價 320 元

**跟著野村重存
畫鉛筆素描**

18x24cm　　112 頁
彩色　　定價 300 元

瑞昇文化
http://www.rising-books.com.tw　　購書優惠服務請洽：TEL：02-29453191 或 e-order@rising-books.com.tw

一級建築師教你
透視圖素描技法

21x26cm　　144 頁
彩色　　定價 350 元

　　能否正確地呈現物體遠近立體感，一向是素描中極為重要的課題。尤其在建築物素描裡，一旦比例有誤，整體素描看起來就會很不合理。要如何將建築物的室內外透視圖畫得好，就讓取得日本「一級建築士」證照的本書作者來教我們吧！

新手學畫立體圖的
第一本書

18x26cm　　128 頁
雙色　　定價 320 元

　　沒有複雜高深的理論，書中僅用深入淺出的筆觸，搭配清楚簡潔的圖説，一步一步進行解説。讀者只要好好掌握這三種立體圖法，往後不論什麼樣的主題，都再也難不倒你。此外，本書還附錄 32 種實際範例的練習，讓讀者熟練技巧。參考範本不斷的練習與模仿是學習繪畫的最大捷徑。

眼睛看到的都會畫！
鉛筆素描快速上手

18x26cm　　128 頁
彩色　　定價 320 元

　　書中分為兩個階段，以循序漸進的方式，帶領大家進入素描的世界。一開始為『基礎篇』，從基本的畫材介紹到實用技法，均以深入淺出的方式詳細解説。內容包括：分析素描的基本 3 要素（線條、筆觸、調子），以及利用透視圖法、陰影、輔助線來掌握形狀的方法。倘若想要正確、寫實的將主題描繪出來，這些都是一定要知道的基本知識！

20 分鐘就上手！
淡彩人物速寫

19x26cm　　96 頁
彩色　　定價 280 元

　　本書傳授您如何快速而生動地描繪人物的要訣，以淺顯易懂的作品範例加以介紹，同時也滿載了有關構圖·遠近·上色等實用的建言，讓您妥善運用 20 分鐘完成作品。

　　如同面對面般的講解方式是本書的特色，使學習者感受到人物速寫是一項愉悦的親民活動！

瑞昇文化
http://www.rising-books.com.tw　　購書優惠服務請洽：TEL：02-29453191 或 e-order@rising-books.com.tw

PROFILE

山本洋一 (Yamamoto Yoichi)

一級建築士、建築總合研究所所長
1948年　出生於日本東京
1972年　畢業於明治大學建築學科
1973年　就職於觀光企劃設計社
1985年　成立建築總合研究所（有限公司）
1996年　成立建築士學院 一直到現在

TITLE

建築師的透視圖上色STEP

STAFF

出版	瑞昇文化事業股份有限公司
編著	山本洋一
譯者	高詹燦　黃正由
總編輯	郭湘齡
責任編輯	黃思婷
文字編輯	黃雅琳　黃美玉
美術編輯	謝彥如
排版	執筆者設計工作室
製版	明宏彩色照相製版股份有限公司
印刷	桂林彩色印刷股份有限公司
法律顧問	經兆國際法律事務所　黃沛聲律師
戶名	瑞昇文化事業股份有限公司
劃撥帳號	19598343
地址	新北市中和區景平路464巷2弄1-4號
電話	(02)2945-3191
傳真	(02)2945-3190
網址	www.rising-books.com.tw
Mail	resing@ms34.hinet.net
初版日期	2015年1月
定價	350元

國家圖書館出版品預行編目資料

建築師的透視圖上色STEP / 山本洋一編著；高
詹燦, 黃正由譯. -- 初版. -- 新北市：瑞昇文化,
2015.01
160　面；18.2 x 25.7　公分
ISBN 978-986-5749-97-2(平裝)

1.透視學 2.鉛筆畫 3.繪畫技法

947.13　　　　　　　　　　　103025077

Original Japanese edition
Sketch Pers Chakushoku Gihou - Nurie Style de Kantan! Iroenpitsu Pers
Edited by Yoichi Yamamoto
Copyright ©2013 by Yoichi Yamamoto
Published by Ohmsha, Ltd.
This Traditional Chinese Language edition published by Rising Publishing Co., Ltd.
Copyright © 2015 All rights reserved.